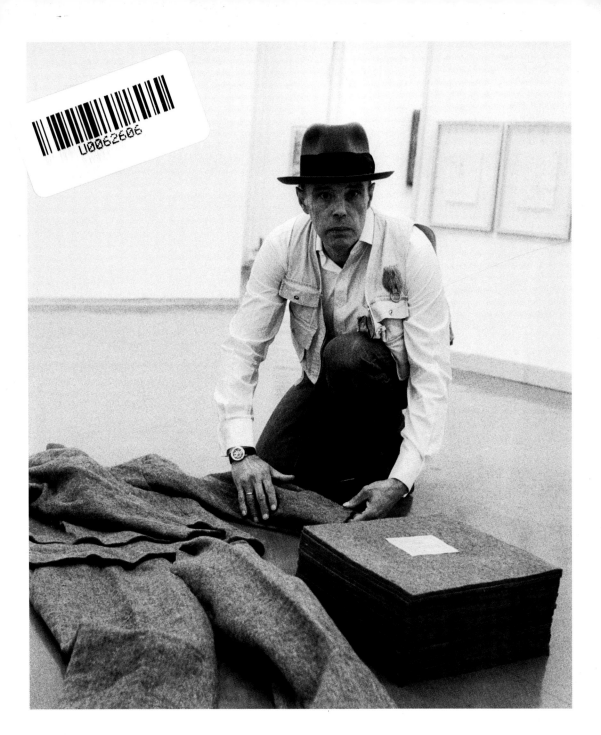

JOSEPH BEUYS

约瑟夫·博伊斯

著：[加]艾伦·安特立夫　　译：张茜

广西美术出版社

PHAIDON · FOCUS　费顿·焦点艺术家

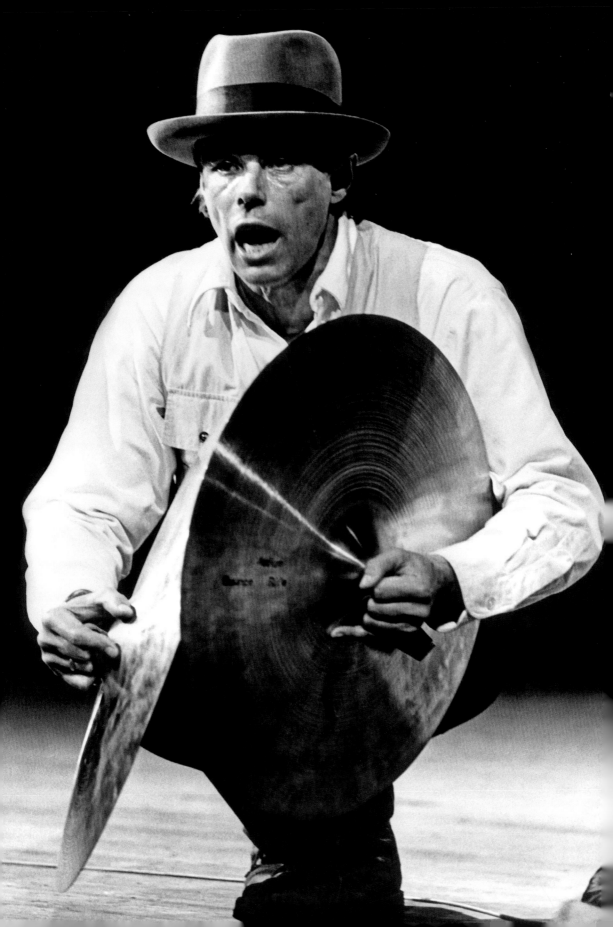

人人都是艺术家

　　约瑟夫·博伊斯（Joseph Beuys，1921—1986）当属国际艺术领域最富争议的人物之一。受德国神秘主义者鲁道夫·施泰纳（Rudolf Steiner，1861—1925）深奥哲学的陶染，他以萨满式（shaman-like）形象进行的迷幻表演吸引了部分群体，但也有指谪这样的艺术只不过是一种追求轰动效应的狂热行为。博伊斯志在推衍艺术构成的边界，选取非正统的材料以挑衅雕刻的传统——比如蜂蜡、动物油脂、毛毡和死掉的动物，倡导"人人都是艺术家"（everyone is an artist）的观念，让自己所希冀改变社会的无政府主义计划融入"社会雕塑"（social sculpture）的思想之中。20世纪60年代，他对马塞尔·杜尚（Marcel Duchamp，1887—1968）的批判，加上投身国际激浪派（Fluxus）运动，使他被归为欧洲艺术激进分子。博伊斯用极度个人并略带挑衅的方式，借助艺术来表现"纳粹主义"（Nazism）遗产的做法，让他博得注意，成为争论的焦点，也取得了自信。1972年，杜塞尔多夫艺术学院（Düsseldorf Academy of Art）将他从教授席位上辞退，而在纽约古根海姆博物馆（New York's Solomon R. Guggenheim Museum，1979年）举行的首次全部作品回顾展又收到了刺耳的评价，但这一切都未使他对自己的事业灰心。20世纪70至80年代，博伊斯终于扬名立万，并在卢塞恩艺术博物馆（Kunstmuseum，Lucerne，1978年）、柏林国家美术馆（Nationalgalerie，Berlin，1980年）、伦敦维多利亚与阿尔伯特博物馆（Victoria and Albert Museum，London，1983年）、日本西武艺术博物馆（Seibu Museum of Art，Tokyo，1984年）这些重量级艺术殿堂举办了多场个人展览。直到1986年，博伊斯与世长辞。

　　博伊斯的传奇一生和他的艺术作品引发了诸多探讨性论文、展览和批判。他被认为影响了世人思考雕塑的方式。他信奉的激进主义，促使他倡导扩大艺术的概念，并被众多艺术家和激进分子采纳与发展。在那个风云变幻和政治动荡的年代，当资本主义出现危机，政府不断地干预我们的日常生活时，博伊斯崇尚艺术能够充当生态可持续性发展和社会自由催化剂的想法已然谋得越来越多的共鸣。

◄ 约瑟夫·博伊斯在排练《泰特斯·安德洛尼克斯》和《在陶里斯的伊菲格涅亚》，1969 年

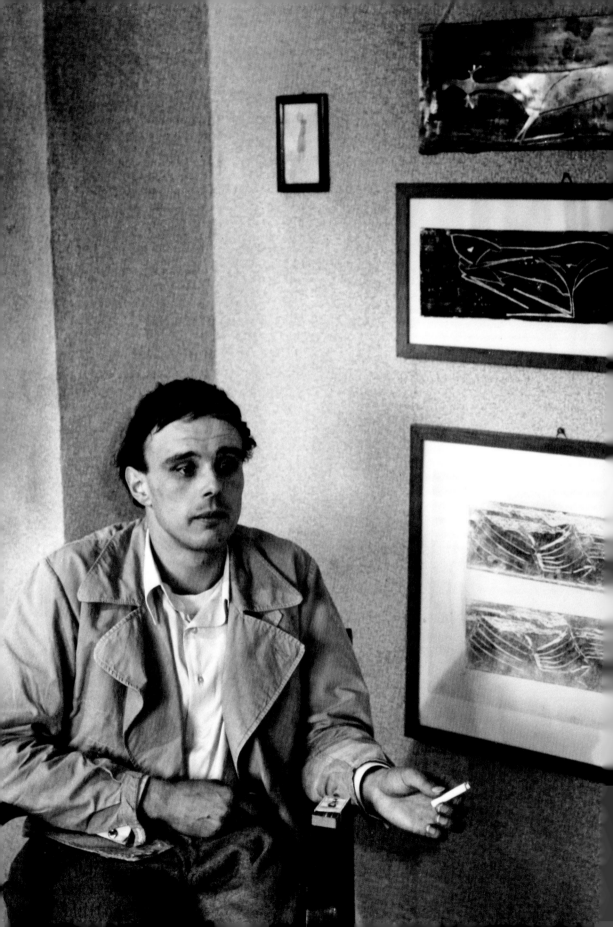

漩涡之外

 20世纪后半叶，约瑟夫·博伊斯成为欧洲声名显赫的艺术家之一，他虽于1986年早逝，但留下了对世人影响至深的艺术财产。博伊斯1921年生于德国克雷费尔德（Krefeld），童年时光几乎都在一个中世纪小镇克累弗（Kleve）度过。靠近荷兰边境的克累弗历史悠久、风光旖旎。他的父母属于优渥的中产阶级，经营着一家乳业场。当博伊斯8岁时，他们举家搬去克累弗镇外的小村庄，那里山乡环绕。他在田地里玩耍时培养了对植物和动物的浓厚兴趣。没有迹象表明博伊斯一家对希特勒（Hitler）的掌权给予过支持，但当纳粹政权于1933年建立之后，他们与普通家庭无异，接受了这一现实。从另一方面说，他们的儿子也无法选择：从11岁起博伊斯所受的教育和世界观都形成于纳粹意识形态之中。

 1940年，第二次世界大战后不久，博伊斯高中毕业。在征兵之前，博伊斯就主动加入空军并且被培训为一名无线电报员，之后又成为一名俯冲轰炸机（dive bomber）飞行员。博伊斯于1942年德国侵略南俄罗斯和克里米亚（Crimea）时期服役，并在一场战斗中由于飞机撞击事故受到了严重的创伤。在被作为轰炸机飞行员和伞兵遣回保卫西德战役之前，他曾驻扎于巴尔干半岛（Balkans），并且参与了德国对意大利的占领。1945年春天，他在英国被俘，

[1] 拘禁于战俘营一段时日后回到了早已成为一片废墟的祖国。

 1943年驻留意大利时，博伊斯决定做一名艺术家并且向位于柏林的普鲁士艺术学院（Prussian Art Academy）提出了入学申请，但持续的战争挫败了他的信心。1946年他重拾兴趣并在克累弗找到了一些本土艺术家。翌年，也就是1947年4月1日，他进入杜塞尔多夫艺术

[3] 学院，跟随埃瓦尔德·马塔雷（Ewald Mataré，1887—1965）学习，后者曾被冠以 "颓废艺术家"（degenerate）之名，也为此被禁止在纳粹执政期间从事创作活动。尽管资料稀缺，但我们可以靠想象来遥望这段时期艺术学院的惨淡光景，教授和学生们生活和工作在一个遭过

[2] 轰炸、到处都是残骸的被占领城市之中。

成为一名艺术家

 这段时间内的博伊斯似乎一直在寻找某种艺术语言，用以表达他经历战争所受的创伤和影响。这可以从一个名为《头颅》［Head（Kopf）］的早期雕塑中得到验证。作品看起来斑

◄ 约瑟夫·博伊斯在凡德·格林腾位于克拉内内堡家中的首次个展，1953 年

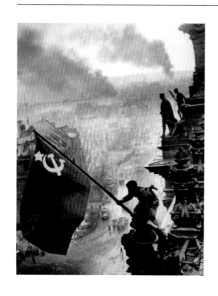

驳脆弱：它从一块小木头上雕刻下来，可以一手掌握。博伊斯彼时是个颇为麻烦的人物，他 [5]
有强烈的沮丧和焦虑倾向。这种危险使他更容易接受20世纪早期颇有影响的神秘主义者、国
际人智学运动（Anthroposophy movement）创始人鲁道夫·施泰纳的教义。博伊斯1947年开始 [4]
学习施泰纳的哲学理论，而后者的观念成为他毕生作品创作的基石。

▶ 焦点 ① 鲁道夫·施泰纳，第 18 页

2
杜塞尔多夫艺术学院，
1945—1946 年冬

3
埃瓦尔德·马塔雷的画室，1955 年

　　另外一个重要的进展是获得赞助。1951年，博伊斯的两位密友弗里茨·约瑟夫与汉斯·凡德·格林腾兄弟（the brothers Fritz Joseph and Hans van der Grinten）开始收藏他的作品；而博伊斯1986年去世后他们捐赠了约5000件作品以及10万份相关资料给离克累弗不远的约瑟夫·博伊斯博物馆（Joseph Beuys Museum）和莫伊朗德档案馆（Archive at Schloss Moyland）。之后，当博伊斯名气渐长，格林腾兄弟的资助项目中又吸纳了不少有钱人和正式合约：诸如1967年，工业寡头卡尔·索赫（Karl Sröher）将一组博伊斯作品捐给达姆施塔特博物馆（Darmstadt Museum），并购买了艺术家在门兴格拉德巴赫（Mönchengladbach）展出的所有装置作品。其他有记载的将藏品最终捐给德国博物馆的赞助人包括：约斯特与芭芭拉·赫尔比希（新画廊，卡塞尔）[Jost and Barbara Herbig（Neue Gallerie, Kassel）]、埃里希·马克思（柏林汉堡车站当代艺术美术馆）[Erich Marx（Hamburger Banhof, Museum of Contemporary Art, Berlin）]、瓦尔特与黑尔加·劳福斯（凯撒·威廉博物馆，克雷费尔德）[Walther and Helga Lauffs（Kaiser Wilhelm Museum, Krefeld）]。这些资助开启了众多原本还紧闭着的慈善机构的大门。

雕刻变革

　　20世纪50年代间，博伊斯尝试运用多种媒介，在绘画、水彩以及雕刻集合（sculptural assemblages）领域创作了一批与众不同但夺人眼球的作品。比如《男性木乃伊》[Grauballe Man（Grauballemann）]是由铜、铁、沥青和木头做成的雕塑，表现了曾经的活体现今还残余的能量，博伊斯将它呈现为俯卧在"棺材"当中的模样。作品的灵感来源于1952年在丹麦

[6]

泥沼地中发现的史前墓葬。博伊斯认为沼泽属于欧洲最"有活力"的中心，拥有复杂的生态系统，在那里原始生活的风貌犹存。博伊斯的作品，包括雕塑与绘画都欲透过自然本身的过程，比如腐烂或出生，对能量转换的议题进行探讨。在1957年的一幅无题作品中，博伊斯用泥土、金属油漆和水彩描绘了一个肉欲质感的头盖骨，叠加在一架雪橇车中（意味着逃离），暗喻了自己在战争中接近死亡的遭遇。另一幅无题水彩画表现的则是一位腹部膨胀的裸体女子，她呈弓形的背部意味着她正忍受着劳动带来的剧痛。而那个小小的油灰和纱布裹住的雕塑《死了的人》［*Dead Man（Toter）*］，意味着一具腐败的尸体，躺着等候埋葬。 [8] [7] [9]

基于这样的思考，博伊斯还尝试用高度不稳定的材质（highly unstable）来进行雕刻。采访中谈到代表作《油脂椅子》［*Chair with Fat（Stuhl mit Fett）*］时，博伊斯指出，一把椅子刻板的几何形态虽然已经构成，矛盾的是，它却被用来承载我们躯体排出液体与污物的"坐处"。艺术作品中人造的僵硬与油脂流动的延展性，就是博伊斯对艺术创作和自然原创力内在关系"令人兴奋的探讨"。他认为："物质的可塑性等同于精神的有效性——人们本能地感受到它与内在过程和意识相关。而自己真正想讨论的是雕塑和文化的潜含，它们意味着什么，用什么样的语言，人类的产品和创意与什么有关。所以在雕塑中选择了一个极端的立场，物质是生活的基础，与艺术无关。" [10]

► 焦点 ② 作为过程的艺术，第 20 页

4
鲁道夫·施泰纳，约 1910 年

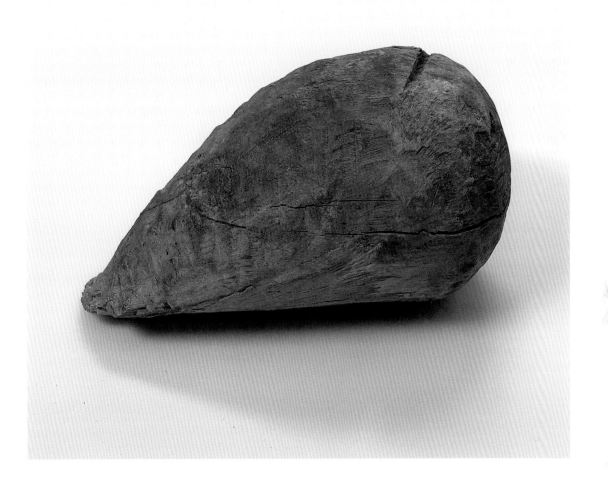

5
《头颅》，1949 年
木头
7.2cm×13.5cm×7.8cm
（2 ¹³⁄₁₆ in× 5 ⁵⁄₁₆ in× 3 ¹⁄₁₆ in）
Ströher Collection, Hessisches
Landsmuseum, Darmstadt

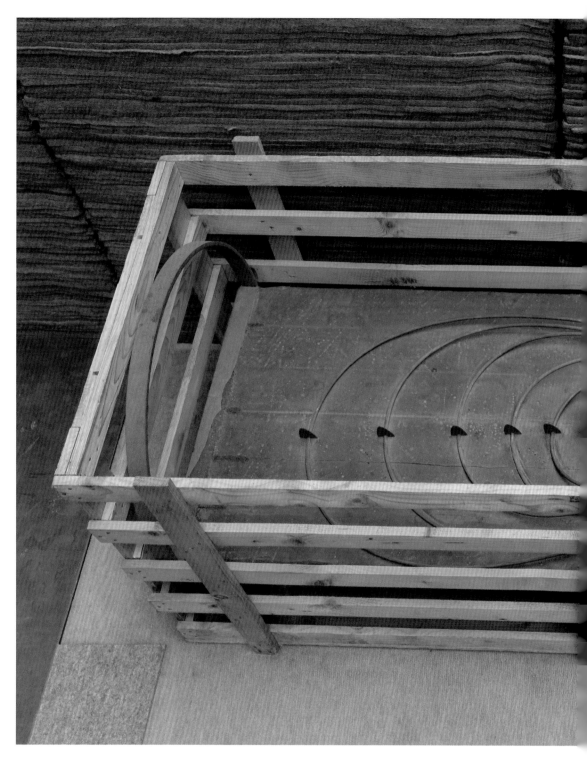

6
《男性木乃伊》，1952 年
铜、铁、沥青、木头
71.5cm×166.2cm×72cm （28 ³/₁₆ in × 65 ⁷/₁₆ in × 28 ⁵/₁₆ in）
Ströher Collection, Hessisches Landesmuseum, Darmstadt

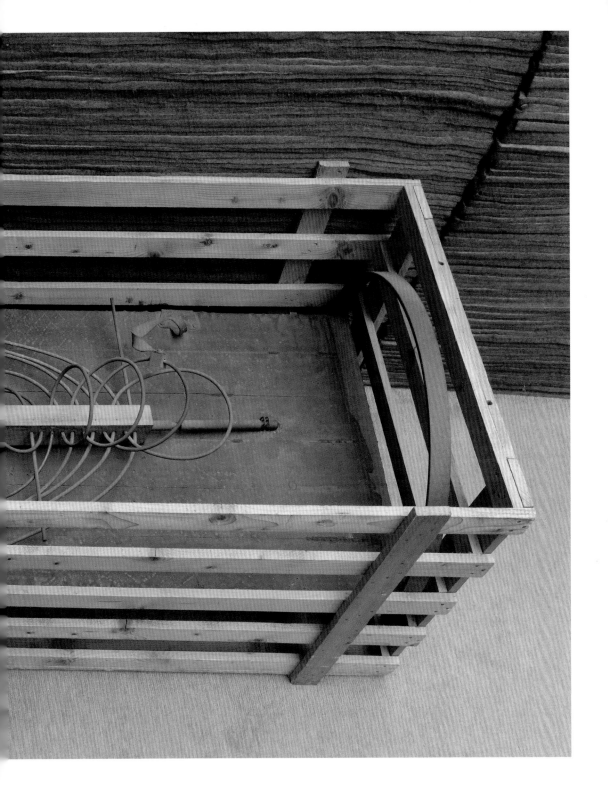

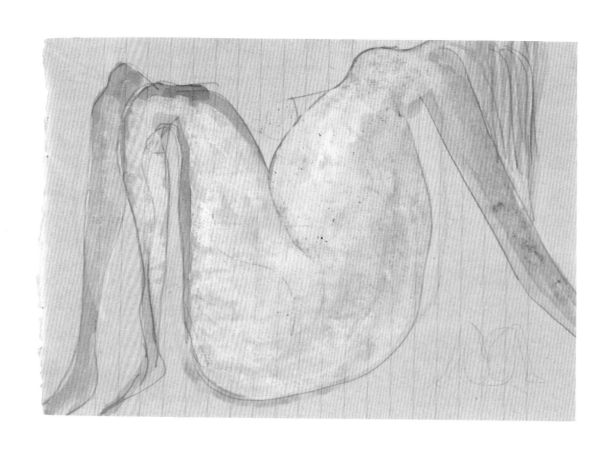

7
《无题》，1956 年
铅笔、水彩、液体脂肪、沙子、泥土于信纸
14.6 cm×21 cm （5 ¾ in×8 ¼ in）
Museum Schloss Moyland, Kleve, Collection van der Grinten

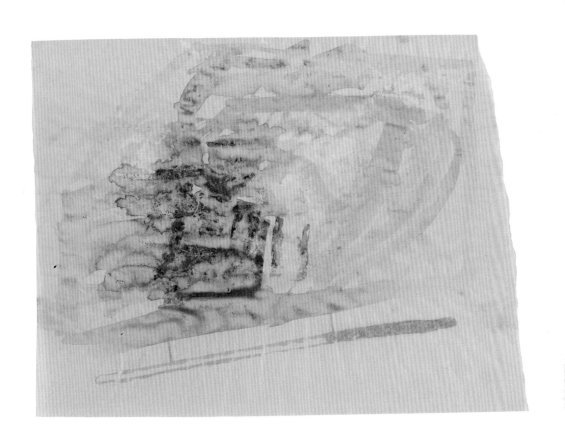

8
《无题》，1957 年
水彩、泥土和金属油漆于透明纸
24.5cm×32.8cm（9 5/8 in×12 7/8 in）
Museum of Modern Art, New York

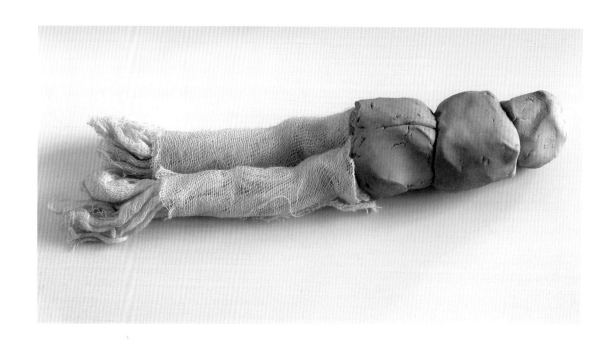

9
《死了的人》，1955 年
油灰和纱布
3.5cm×22cm×4.5cm
（1 ⅜ in×8 ¹¹⁄₁₆ in×1¾ in）
Ströher Collection, Hessisches Landesmuseum, Darmstadt

10
《油脂椅》，1963 年
木头和油脂
95cm×42cm×49cm
（37 ⅜ in×16 ½ ×19 ⁵⁄₁₆ in）
Ströher Collection, Hessisches Landesmuseum, Darmstadt

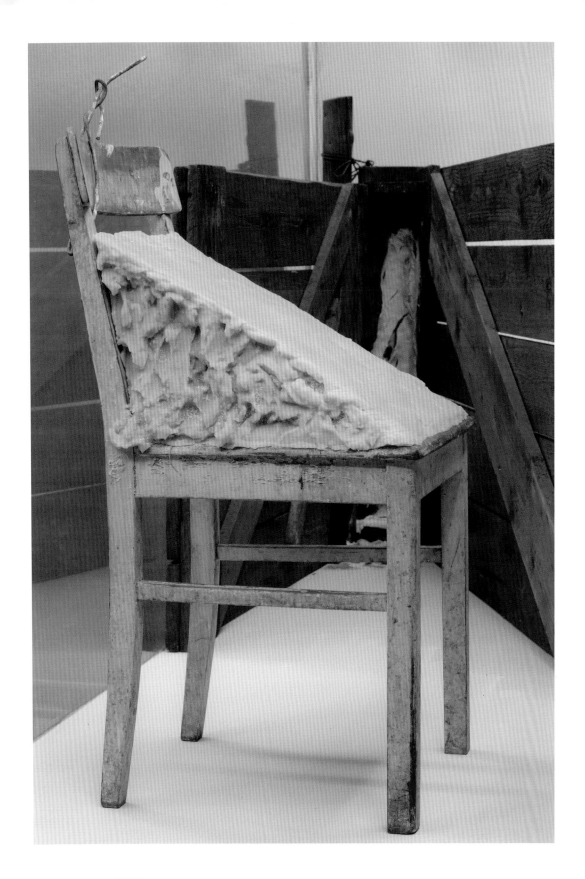

焦点 ①

鲁道夫·施泰纳

如果不知晓鲁道夫·施泰纳的神秘主义哲学，就无法理解博伊斯的艺术［图11］。施泰纳认为无论是对社会还是对个人而言，心灵成长的基础都是自由。创造力是个人充满自我企图时产生的一种行为。人性获得知识的能力是在心灵成长下的一种训练，它通过创造性思维的方式，延展自我意识，超出肉体范畴从而进入精神界限。

精神领域是伦理上有行善冲动的地方。善举只有在心灵成长的情况下才能茁壮发芽，用施泰纳的话来说就是："不依赖于任何权威，除非它来自精神生活本身。"他还阐释到："国家的法律法规使得精神生活的力量渐衰，而精神生活赋予自己的内在兴趣和动力将渗入社会生活的所有行为中。"根据施泰纳所言，我们的身体是物质的、是"以太的"（etheric）、是精神的（astral）和自我的。我们与物质世界共享的元素构成了我们肉体的各个方面，而"以太"指的是我们与动植物共通的、旺盛的自然冲动。我们身体里与动物相似的精神层面，是欲望、激情和感觉。最终，我们作为人而具备的独特意识，属于自我范畴。施泰纳提出我们是自然秩序不可或缺的一部分。并且，当处于自然当中，构成我们的元素就会自动调节并且有机地结合在一起：互相补充又独立存在。通过感知到自己伦理上的善行，自我意识成为培养精神个性的入口。人智学是引导我们四重身体去寻求自我的方式——和人性的——超验的、精神本身。基督，在施泰纳看来，是这种存在方式最崇高的体现，他将自己牺牲献给人类的美德标志着我们攀登的开始。施泰纳预言："在未来，如果别人不快乐，那'谁都不能'在快乐的享受中体会平安"。"冲动"朝着"绝对的情谊"会让人类的种族统一，并且将现存的社会冲突和不和谐转换成爱与和平。

施泰纳认为自由是健康社会有机体中最重要的部分，因为整个自然由自发的有生产力的生活体系构成，这一理论借自无政府主义理论家埃利泽·勒克吕（Élisée Reclus，1830—1905）［图12］和彼得·克鲁泡特金（Peter Kropotkin，1842—1921）［图13］。每种生活体系都为世界带来了秩序，而在由生至死的过程中它们也分别给予了支持。联合的冲动在自然中维系了生命，是一种被我们称为爱的精神力量。当我们意识到我们自己的感知时，施泰纳认为，我们也意识到我们与别的生命的联通。

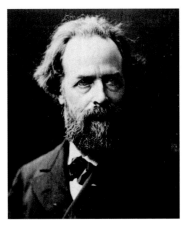

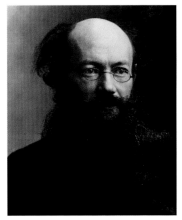

11
约瑟夫·博伊斯与鲁道夫·施泰纳的
照片，1973 年

12
埃利泽·勒克吕，约 1890 年

13
彼得·克鲁泡特金，时间不详

焦点 ②
作为过程的艺术

《蜂王3》［Queen Bee 3（Bienenkönigin 3）］［图15］这样的作品就是博伊斯想要表现自然创造过程的一种尝试。鲁道夫·施泰纳"关于蜜蜂"（About Bees）的系列演讲阐明了这一发展。在演讲中，施泰纳探讨了蜜蜂的公社生活，包括每一种蜜蜂在蜂群中的职能，蜜蜂与蜜蜂、蜜蜂与其他自然力量之间的相互关系——尤其是与蜜蜂的生命周期息息相关的太阳自转。工蜂，通过它们收集花粉的活动，连接着蜂巢与陆地，然而，蜂群的焦点——蜂王则始终面向太阳。施泰纳认为蜂群得以维系的特性可以从人类的身体中找到对照。施泰纳将神经细胞等同为雄蜂，血细胞等同为工蜂，构成我们大脑的那些"游离单细胞"则等同为蜂王。我们的身体就如一个蜂巢：活的细胞提供精力，它承载着我们生存所需的热量，当我们死去时，它则变成了僵化的状态，解体并将残留的能量归为泥土。当博伊斯开始用油脂和蜂蜡进行雕刻时，他是在仿效这种过程。因此，他的艺术呈现出伦理的维度，他用自己的创作行动担负起一个更大的社会工程：扩展心灵的自知以及合作的潜能。

与施泰纳所言一致，"过程"是1964年夏德国举办的"第三届卡塞尔文献展"（Documenta III）上博伊斯演示的主题，他展出了作品《蜂王3》和《SäFG-SäUG》［图16］。博伊斯假定雕刻行为是我们将材料从混乱流体转化为有序形式的能力表现，映射了渗透自然的整个过程，也再现了生命的能量。

为了帮助理解，他用示意图阐释了在用铅、油脂、蜂蜜、铜与其他能量传导物质雕刻作品时是如何实现转变的［图14］。

如马克·罗森塔尔（Mark Rosenthal）所见，将艺术创造力等同于"活动"的广泛含义引申出了艺术的新定义。用博伊斯的话来说："复兴的原则，就是将那些停滞不前的旧结构转变为生机勃勃、充满能量、富有灵性的创作形式。这就是扩大的艺术概念。"

chaos	order
underdetermined	determined
movement	
organic	crystalline
warm	cold
expansion	contraction

14
卡洛琳·蒂斯德尔复制的图表，
出自《约瑟夫·博伊斯》（伦敦，
1979 年）第 44 页

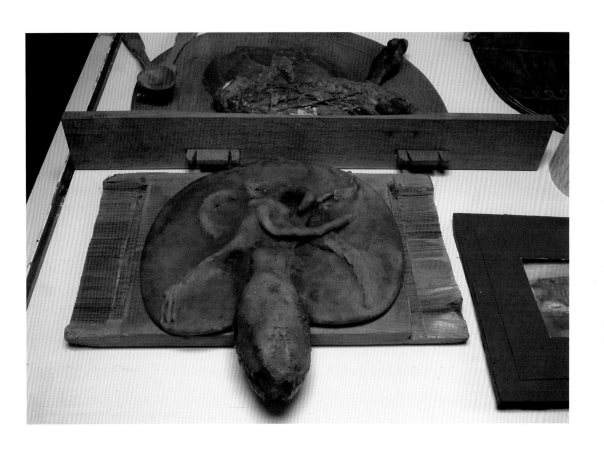

15
《蜂王 3》，1952 年
木头上涂制的蜂蜡
7.5cm × 36.3cm × 30cm
(2 15/16 in × 14 5/16 in × 11 13/16 in)
Ströher Collection, Hessisches
Landesmuseum, Darmstadt

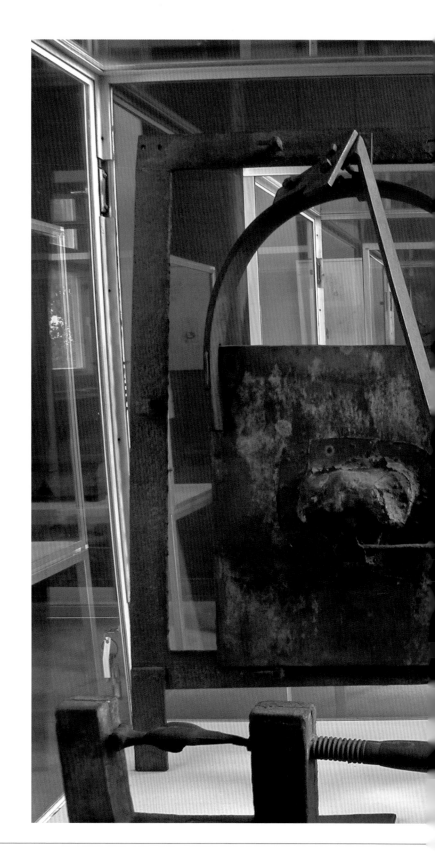

16
SäFG-SäUG，1953 年 8 月
青铜于铁框中
88cm×108.5cm×24cm
（34 ⅝ in × 42 ¹¹⁄₁₆ in × 9 ⁷⁄₁₆ in）
Ströher Collection, Hessisches
Landsmuseum, Darmstadt

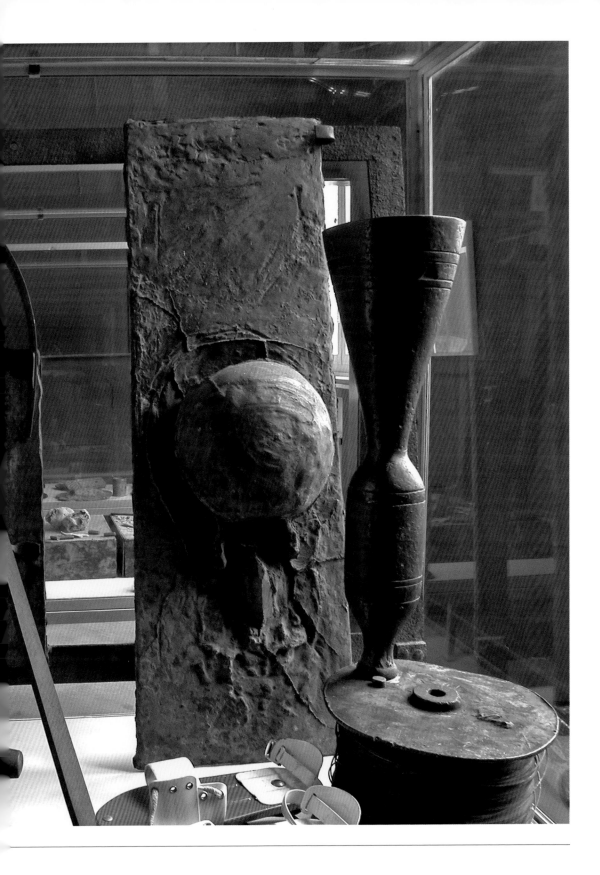

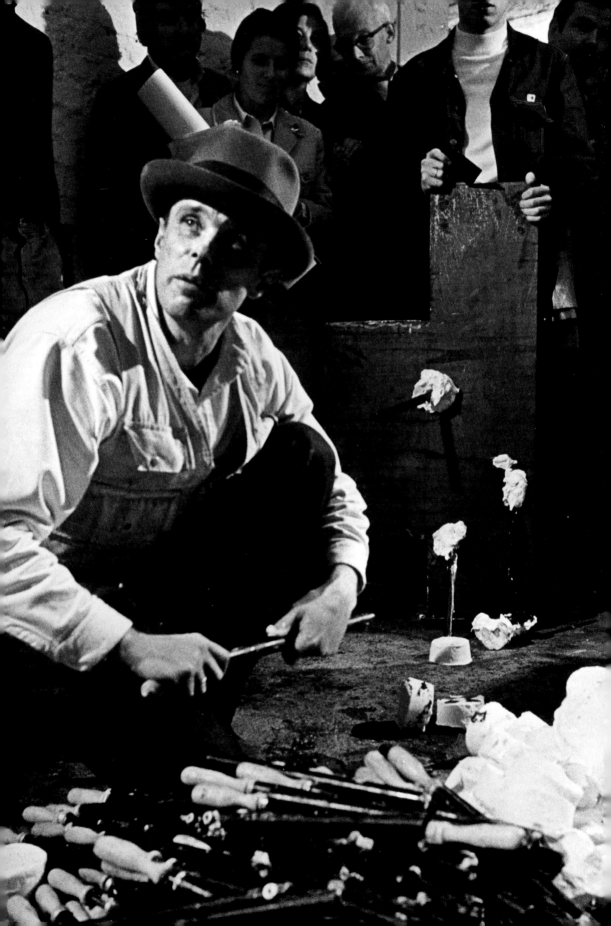

激浪派插曲

20世纪60年代早期，博伊斯强调过程和物质无常的扩展性艺术观将他卷入激浪派运动之中，这是一个由立陶宛裔美国人乔治·马修纳斯（George Maciunas，1931—1978）领导的非正式艺术家联盟。在激浪派宽泛的尺度内，尤为推崇实验精神，强调对艺术家与观众来说，健康有趣甚至荒谬比严肃更为重要。白南准（Nam June Paik，1932—2006）的行为艺术就是其中一个实例。

[17]

博伊斯最著名的激浪派行为（Fluxus-related Action）（博伊斯对其表演的叫法）出现在1964年7月20日在西德亚琛（Aachen）一所理工大学举办的"行动/宣传煽动/取消拼贴/偶发艺术/事件/反艺术/ l'Autrisme/整体艺术/退潮"（Actions/Agit-Prop/De-Collage/Happenings/Events/Antiart/l'Autrisme/Art Total/Refluxus）庆典活动上。西德历史上的这一日并不光彩，1944年，一群陆军军官刺杀希特勒的行动失败。西德政府将此日设为公休假日，以庆祝德国全面反法西斯主义的胜利，可以说，它是这个国家"去纳粹化"（de-Nazification）计划中最为重要的一天。这场激浪派的庆典起初是作为一场完全与假日无关的音乐晚会向亚琛理工大学的官方提出申请的。来自不同国家的11位艺术家参加了这次活动，此外还有一名亚琛学院的学生托马斯·施密特（Thomas Schmitt），他负责整场活动。

[28]

[29]

庆典计划中涵括了博伊斯题为《生命历程/工作过程》[Life Course/Work Course（Lebenslauf/Werklauf）] 拟定的一份声明。这是一篇富有想象的"传记"，他首次将自己的创作行为与个人经历，通过深奥的语言符号与创意用"档案"式镜头呈现出来。一直到1970年，博伊斯多次更新了这份声明，后来他还将自己充满象征意义的个人传奇补充其中，意指他的整个人生实际上是一个艺术的"工作进程"。然而，这一创意性策略刚迈入20世纪80年代就困难重重，颇怀恶意的评论家攻击他是为了遮掩自己的纳粹过往，在"篡改"自己的战争记录。争论围绕在一个故事上 [卡洛琳·蒂斯德尔（Caroline Tisdall）馆长在古根海姆博物馆关于1979年博伊斯回顾展目录中讨论过]，博伊斯在克里米亚服役的飞机被击落后，游牧的鞑靼人通过在他身上涂抹油脂并将他裹进毛毡的方法救了他的性命。批评家们对这个故事的理解仅仅

◄ 约瑟夫·博伊斯在《真空行为——团块、同时》行为艺术表演中，科隆，1968 年 10 月 14 日

17
白南准
《头禅》（Zen for Head）
激浪派国际新音乐节，威斯巴登，1962 年

浮于表面，他们只看到了这些材料对博伊斯的全部作品都有重要意义，以及博伊斯承认参与了纳粹恐怖活动的事实。艺术史家彼得·尼斯比特（Peter Nisbet）认为只有作为评估博伊斯作品解释工具的一部分时，故事才能被最好地理解。

自博伊斯之后，部分艺术家开始进行艺术化地再现个人经历，并且发展出多种形式。索菲·卡莱因（Sophie Calle，1953—　）与马丁·基彭伯格（Martin Kippenberger，1953—1997）两位艺术家用绘画与装置展现了创意个体的构筑本质；而英国艺术家保罗·贝克尔（Paul Becker，1967—　）则创作了虚拟艺术家传记（并配上纪实摄影），借艺术的能量投射历史意义。另一方面，《生命历程/工作过程》的声明将创造力推广成为一种社会现象，暗示着人人都是艺术家。 [18,19]

[20]

挑起争论

亚琛大学的计划起初并未引起太多的关注，但当它不寻常的艺术特质传开之后，副校长出面干预并且禁止了表演，这使得7月19日晚上召开了一场紧急会议，博伊斯身为著名的杜塞尔多夫艺术学院纪念碑雕塑学教授（1961年出任）也参加了。当得知此会重在宣传"纪念反纳粹斗士"（commemorative ceremony to the anti-Nazi resistance fighters）并辅以介绍性讲座时，副校长被说服同意活动继续进行。7月20日晚上，礼堂里坐满了800名躁动的学生听众，时刻

准备着要掀起一场争论。

[21]

他们刚坐下，扩音喇叭就先放了一段纳粹德国宣传部长约瑟夫·戈培尔（Joseph Goebbels）1943年2月18日在柏林体育宫演讲叫嚣的录音。当鼓动德国市民加入"全面战争"时，戈培尔用丧心病狂的语调催促人们呼喊同意。随后，德国艺术家和批判理论家巴仁·波洛克（Bazon Brock，1936—　）讲授了马克思与黑格尔，先是站在讲台上，后来坐到舞台地板上，最后直接倒立起来。活动进一步展开来，有些还是同时进行着。当两名激浪派参与者牵着一条拳师犬在观众中巡逻时，谷粒被洒在了舞台四周。沃尔夫·福斯特（Wolf Vostell，1932—1998）表演了《永不》（Never-Jamais）。他戴着防毒面具，打着手电筒示意观众阅读一张小纸条，让他们要么跟随自己心跳的节律敲打讲堂的课桌，要么吹响进场时分分配到的口哨。每当口哨吹响的时候，8名激浪派合作者就会倒出坍塌的黄色颜料。当播放二战期间人们被纳粹绞死的照片时，丹麦参与者埃里克·安徒生（Eric Andersen，1940—　）和汉宁·克里斯提扬森（Henning Christiansen，1932—2008）对着扩音器呼叫，意欲煽动观众。舞台上，其他人在木板上写字、播放调频广播、敲击船钟、对着喇叭说无意义的公告、围绕着人体模型跳舞。但活动进行到最后，观众的不满情绪越来越高涨，他们对事件令人费解的本质和表演者可笑的攻击性感到不悦。

18
索菲·卡莱因
《生日庆典（1981年）》［The Birthday Ceremony
(1981)］，1997年
玻璃橱窗中陈列的各式各样相关物品
170.2cm×84.5cm×53.3cm
（67 in×33 ¼ in×21 in）

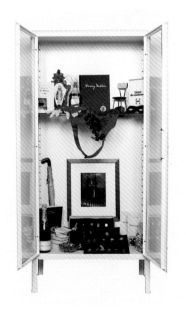

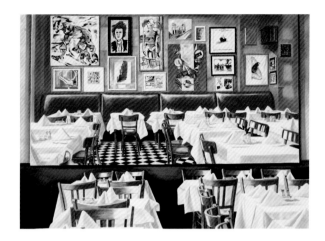

19
马丁·基彭伯格
《巴黎酒吧》（*Paris Bar*），
1993 年
布上丙烯
259cm×360cm
（102 in×142 in）

博伊斯计划了一个系列行为，名为《Kukei/Akopee-nein /棕色十字架/油脂角/油脂角模型》（*Kukei/Akopee-nein/Brown Cross/Fat Corners/Model Fat Corners*），隐喻逐步的改革可以摧毁刻板的社会习俗。第一场出现于波洛克还在舞台上演奏钢琴时。博伊斯一边弹奏，一边将几何体、夹心软糖、风干的橡树叶、人造黄油、亚琛大教堂的明信片和洗衣粉放入钢琴调音区，并且有规律地停顿。他还用电钻在钢琴的侧面钻孔以"制造"音符。接着，博伊斯拿出一小瓶酸性物质，把它倒入水中制造出烟雾效果。当将裹着毛毡的铜棒举过头顶之后，他又在一个便携炉上加热锌罐里的黄油。突然，发怒的观众们涌上舞台中断了表演。混乱中，装有酸性物质的烧瓶被打翻，博伊斯的脸也挨了几记拳头。喧闹过后，鼻子流血的博伊斯拿出

[30]

[31]

[32]

[33]

20
保罗·贝克尔
《安东·莱斯曼》［*Anton Lesseman*
（1899—1971）］，2011 年

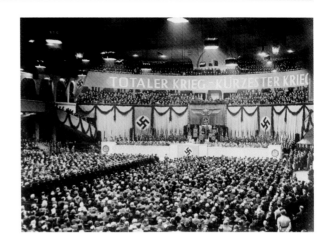

[34] 　　一个十字架，在抗议者面前隆重地将它举起，然后给大家派发巧克力。这种仪式性地召唤基
督的方式既是反对暴力，也是安抚攻击者。与施泰纳一样，博伊斯将基督作为最高崇拜，并

[35] 用雕塑《钉死十字架》（*Crucifixion*［*Kreuzigung*］）来纪念他的牺牲。庆典原计划于晚上 11
点闭幕，但破坏行动使它不到 10 点就不得不提前结束。同时，一些人开始与博伊斯争论表演
的价值；他们在大厅外一直讨论到凌晨两点。

　　► 焦点 ③ 被激浪派驱逐，第 54 页

[36] 　　当博伊斯以自己在亚琛和奥斯维辛纳粹集中营的表演为据，在玻璃柜中展出作品《奥斯
维辛—实证》（*Auschwitz-Demonstration*）时，其行为背后的用意变得愈发清晰。在陈列的象
征性物品中，博伊斯放入了为奥斯维辛纪念提案筹备的速写，还有他在亚琛使用过的便携炉
和两块黄油。炉子和油脂暗指奥斯维辛里最不人道的行径之一：活烧人体并收集他们身上滴
下的脂肪，再将这些脂肪作为继续焚烧的燃料。而亚琛的行为表演（加热融化油脂）中象征
了转变这一寓意的炉内物，也将博伊斯和他协作者展示在学生面前的批判挑战行为与纪念提
案联系到了一起。

　　► 焦点 ④ "纳粹主义"的遗产，第 56 页

[22] 　　博伊斯通过艺术思考反"纳粹主义"的行为，表明了他对德国哲学家弗里德里希·冯·席
勒（Friedrich von Schiller，1759—1805）的尊崇。席勒曾亲历法国大革命的失败，意识到革命的
目标是解放，指出这是由那些高举道德理想却用国家权力欺压黎民百姓，最终并没有解放社

会的革命者们导致的。席勒认为，向往自由的冲动是人类至关重要的本性，从我们孩童时期玩耍的游戏就可以窥见，那是一个具有审美和创造性的行为。他推断一个自由的社会必然是有机地展开的，当每一个个体在社会各处发挥自己的创造才能时，也会产生真实的自我意识。也难怪博伊斯会将席勒与鲁道夫·施泰纳的理念联系在一起。他们都表明实现健康的社会秩序需要先结束各种可能的独裁主义，包括目前执政的国家权力机构。在1982年的一次对话中，当被问及有关"纳粹主义"的问题时，博伊斯声称，企图恢复"纳粹主义"的力量至今尚未完全消失，人们依旧被灌输着某种政治制度，试图摧毁人道主义观念，阻碍他们意识到真正自由的可能。"纳粹主义"是博伊斯艺术作品经久不衰的一个主题，因为他意识到这样的恐怖很可能重蹈覆辙；然而，回首20世纪后半段，他也许是对的。

亚琛事件之后，为纪念1944年7月20日而组织的反纳粹活动委员会投诉了此次活动，内政部调查了博伊斯在杜塞尔多夫学院的任职。其中一份寄给博伊斯的调查表，要求他对《生命历程/工作过程》中提出让柏林墙加高5厘米以使其具备更好的比例这一草率建议加以解释（东德曾一再地加固柏林墙）。博伊斯的回应非常具有教育意义。当指出柏林墙属于精神问题时，他总结到："柏林墙本身并不重要。不需要过多地谈论它！通过自我教育建立更好的人格之后，所有的隔墙都会消失。我们之间有太多太多的隔墙了。" [23]

对博伊斯来说，激烈的亚琛活动以及后续的争论标志着他的艺术实践进入一个重要时刻，他开始拓展自己作品的沟通潜能。那时，针对他晦涩而不合常理的表演内容，有人谴责

22
《1808—1809年的弗里德里希·冯·席勒》（*Friedrich von Schiller, 1808—9*），格哈德·冯·屈格尔根（1772—1820）作
Historical Museum, Frankfurt

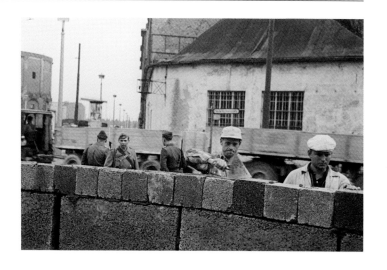

23
东德的工人在波茨坦广场
附近加固柏林墙
1961 年 8 月 18 日

博伊斯及其激浪派合作者是用纳粹的方法反对"纳粹主义"——事实上操控了自己的观众且向他们灌输某种政治观点。但实际上这根本是无稽之谈，至少在博伊斯这件事上是这样。诚然他是在进行有某种审美意味的政治表演活动，但是他只是想从权威艺术家的角色中解放自己，将观众从与他作品的消极关系中解放出来。观众的参与会在他的行为艺术中不断出现，即使是（也许是因为）某些非常难懂的行为艺术。例如《真空行为——团块、同时》［*Action Vacuum-Mass, Simultaneous（Aktion Vakuum-Mass,Simultan*）］先从下午6点博伊斯与一群人聚在地下室里讨论创意开始。随后，在人们的注视下，他将半成品形状的十字架收集到一个铁箱子里。当箱子装满之后，博伊斯有条不紊地用打气筒爆开标有十字架的油脂圆盘。飞溅的油脂以及气筒被放入博伊斯电焊封闭的箱子里。晚上人们继续讨论这些行为，直到整个表演结束。

[40—43]

[44]

回应杜尚

[24] 博伊斯通过艺术参与社会的许诺也透露出他对法国"反艺术家"马塞尔·杜尚的质疑。20世纪60年代，杜尚因"现成品"（ready-made）观念而名声大噪，这是他一战期间从巴黎移居纽约时首次引入艺术圈的。杜尚对现代艺术与美国资本主义文化装置的融合进行了一系列干预。他最臭名昭著的行为是将工业生产的"现成品"小便池［《泉》（*Fountain*, 1917年）］提交给1917年4月开幕的一个无评委当代艺术展，也正值美国加入一战支持法国及其联盟国之时。组织者推进这场"所有提交作品都会被接受"的展览为了表达美国军队"准备参战并捍卫的"民主价值（他们还在天花板上挂起了旗帜，且为红十字会举办了一场募捐活动）。然

24
马塞尔·杜尚，约 1967 年 8 月

而，面对这个小便池，他们却拒绝接受。如此一来，"没有评委"的展览所谓支持战争和自由民主的口号就显得极为空洞。不久之后，也许是为了逃服兵役（作为一名盟国公民，杜尚符合征兵条件），他离开纽约前往阿根廷。战后重回巴黎，他将自己打造为一名置身圈外的象棋手，而不是艺术家，但他作为一名反艺术偶像破坏者的声名在先锋派圈内还是不断扩展。二战期间，杜尚回到纽约重新燃起了对过往经历的兴趣，战争过后，各艺术机构都将杜尚纳入现代艺术名下。

　　杜尚艺术事业的复兴源于1949年秋季在芝加哥美术馆（Art Institute of Chicago）举办的一场回顾展——"路易斯及沃尔特·阿伦斯伯格收藏的20世纪艺术"（Twentieth Century Art from the Louise and Walter Arensberg Collections）。阿伦斯伯格家族曾在杜尚初次美国流亡期间提供过赞助，而此次展出包括较多一战时期的作品，比如立体派绘画、"现成品"梳子以及一些折中主义艺术品。有人注意到，1950年初，纽约艺术商西德尼·詹尼斯（Sidney Janis）曾请杜尚授权在他策划的"挑战与对抗：某某世纪法国与美国艺术家的极端作品"（Challenge & Defy：Extreme Examples by XX Century Artists）展览中使用1917年作品《泉》的替代品。杜尚同意了，其他人很快效仿并在各相关展出中填满他作品的复制品。杜尚认可的"现成品"在当时艺术市场上引发了一大群年轻艺术家的追捧，并创作出他们自己的"现成品"。"新达达"（Neo-Dada）概念的出现在某种程度上预示着其对传统艺术创作的加速背离，这主要就源自杜尚的影响。所有的关注让杜尚得以在继续传播理念的同时养活自己。当然，政治上对其作品的批判，也使他一直如履薄冰，他决意不会让诸如贾斯培·琼斯（Jasper

[25]

[26]

[27]

Johns，1930— ）这样的美国"新达达主义者"（Neo-Dadaists）们再将"现成品"的概念用作艺术。这种抵制的态度与杜尚宣布放弃艺术并且保持沉默的天才神秘地位相吻合——换成有创意的说法是，一个有着广泛兴趣的传奇。

[50] 博伊斯对杜尚无耻"沉默"的回应是一场《马塞尔·杜尚的沉默被高估了》［*The Silence of Marcel Duchamp is over-rated*（*Das Schweigen von Marcel Duchamp wird überbewertet*）］的行为表演，并在1964年12月11日德国第二电视台（一个非营利公共电视网）的杜塞尔多夫演播室现场直播。表演一开始博伊斯在一个木制十字形物体上用油脂雕刻一个棱角。然后他又在毛毡上弄出另外一个棱角，并在面前的地板上放置铃铛以发出声音。接着用"棕色十字纹"颜料以及巧克力碎片在一大块硬纸板上写上"马塞尔·杜尚的沉默被高估了"。表演还用到了拐杖，尽管博伊斯用它做了什么并不明了。在所有行为中，博伊斯对激浪派活动分子以及杜尚崇拜者都放出了信号，在他眼里，艺术的概念和努力反对艺术商业化一样，对社会变革来说都是无价的。这样看来，传统的艺术机构也可以是他推行的那种扩大化创作概念的起点。

▶ 焦点 ⑤ 马塞尔·杜尚的沉默被高估了，第 60 页

萨满艺术家

似乎是为了强调这个观点，就在发表有关杜尚言论的同一个月，博伊斯在柏林雷纳·布洛克画廊（René Block Gallery）筹划了一场名为"首领——激浪派赞歌"［*The Chief-Fluxus Chant*（*Der Chef-Fluxus Gesang*）］的延伸性表演。活动在一个与观者有清晰界限的地方举[37、38]行。由于涉及画廊的传统条规，博伊斯坚称这是一场艺术事件。表演中，他躺在地板上，全身裹在一条包着两根铁棍、两只死野兔以及一只连线麦克风的毛毡毯中。三角形的脂肪物质填满了角落，而条形的脂肪标志着墙壁和地板的接缝。博伊斯始终呆滞地裹在自己的毡套之中不断发出一些声响（咕哝声、粗壮的呼吸声、咳嗽声、口哨声、毫无意义的只言片语以及

25
马塞尔·杜尚
《梳子》（*Comb*），1916 年
钢梳现成品
3.2cm×16.5cm （1¼ in×6½ in)
Louise and Walter Arensberg
Collection, Philadelphia Museum
of Art

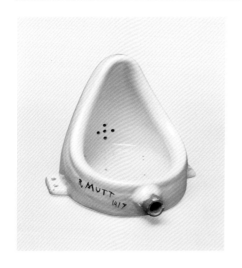

26
马塞尔·杜尚
《泉》，1950 年（1917 年原始
作品的复制版）
瓷制小便池
30.5cm×38.1cm×45.7cm
（12 in×15 in×18 in）
Philadelphia Museum of Art,
Philadelphia

模仿动物的声音），同时磁带录音机里循环播放着埃里克·安徒生和汉宁·克里斯提扬森的
曲子。活动座无虚席，从下午4点一直持续到半夜。

这对博伊斯来说是一个重要的作品，他声称自己进入了一个"萨满教徒"般的心灵状
态，使他超越人际互动看见交流的可能。在大肆宣扬其改革意义时，博伊斯称为了解放自己
的这部分，他犹如"死去"一般：

> 对我而言，《首领》首先是一个重要的声音片段。重复最多的声音是那些喉咙
> 深处以及如同雄鹿哭喊发出的嘶哑声。这是一个最基本的声音，可以传到很远的地
> 方。[……]我将它视为一个可以与超越人类的其他存在方式相联的方式。是可以
> 胜过我们狭隘的理解，扩展别的物种里合作者的能量来源的范围，这些合作者们各

27
贾斯培·琼斯
《着色的青铜》
青铜油彩
14cm×20.5cm×12cm
（5.5 in×8 in×5 in）
Museum Ludwig,
Cologne

有不同的能力。［……］这意味着我在毡毯里如身同在媒介波中，试图切断自己在语义上的物种范畴。就像对棺材的旧式模仿，一种假死的形式。［……］这样一场行为演出，事实上每一场行为演出，都会彻底地改变我。从某种程度上来说，这就是一次死亡，一次真实的行为，而不是一场演出。

1965年11月26日，博伊斯在一个商业场所［杜塞尔多夫的施梅拉画廊（Schmela Gallery）］举办了自己首次个人素描与水彩画展，并上演了《如何向一只死兔子解释图画》［*How to Explain Pictures to a Dead Hare*（*Wie man dem toten Hasen die Bilder erklärt*）］以激怒那些批评者。翌年，在夏洛特·穆尔曼（Charlotte Moorman）和白南准音乐会期间，他在杜塞尔多夫研究生院又上演了一次类似的大胆行为。盖着毛毡的钢琴，旁边插着一个红色十字架，被推上空旷的舞台，在那儿博伊斯放了一辆玩具救护车和一只上了发条不断发出嘎嘎叫扑打着翅膀的铁皮鸭。随后他在黑板上画了两张表，"最伟大的当代作曲家是海豹儿"（The Greatest Contemporary Composer is the Thalidomide Child）与"十字架的分割"（Division of the Cross），针对它们做了演讲。受沙利度胺影响在出生时就身体畸形的孩童（沙利度胺是20世纪50年代德国制药企业上市的一个致使成千上万个婴儿畸形的处方药），他们永久的痛苦赋予了他们高超的创造意识，因此具有"卓越"的作曲能力。博伊斯因着震撼公众情感的做法而小有知名度，随着事业的推进，他还会继续在此道路上探究下去。

▶ 焦点 ⑥ 如何向一只死兔子解释图画，第 62 页

［39］

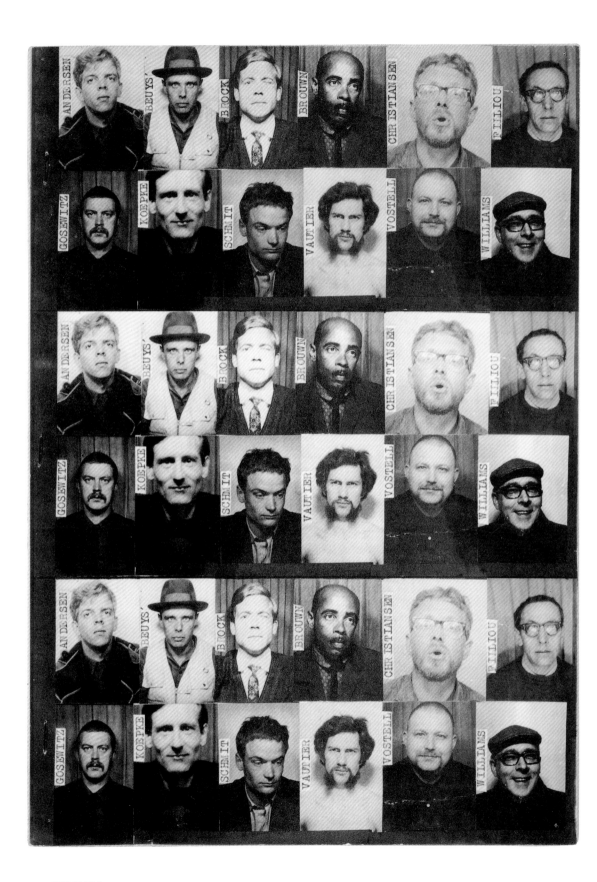

1921 Kleve exhibition of a wound drawn together with an adhesive bandage
1922 Exhibition at Rindern dairy near Kleve
1923 Exhibition of a moustache cup (contents: coffee with egg)
1924 Kleve public exhibition of heathen children
1925 Kleve documentation: "Beuys as exhibitor"
1926 Kleve exhibition of a stag leader
1927 Kleve exhibition of radiation
1928 Kleve first exhibition of the excavation of a trench
 Kleve exhibition to explain the difference between loamy sand and sandy loam
1929 Exhibition at the grave of Genghis Khan
1930 Donsbrüggen exhibition of heather together with medicinal herbs
1931 Kleve connecting exhibition
 Kleve exhibition of connections
1933 Kleve exhibition underground (digging parallel to the ground)
1940 Posen exhibition of an arsenal (together with Heinz Sielmann, Hermann Ulrich Asemissen, and Eduard Spranger)
 Exhibition at Erfurt-Bindersleben Airport
 Exhibition at Erfurt-Nord Airport
1942 Sevastopol exhibition of my friend
 Sevastopol exhibition during the capture of a JU 87
1943 Oranienburg interim exhibition (together with Fritz Rolf Rothenburg and Heinz Sielmann)
1945 Kleve exhibition of cold
1946 Kleve warm exhibition
 Kleve Artists' League "Successor of Profile"
 Heilbronn Central Train Station Happening
1947 Kleve Artists' League "Successor of Profile"
 Kleve exhibition for the hard of hearing
1948 Kleve Artists' League "Successor of Profile"
 Düsseldorf exhibition in the Pillen Bettenhaus
 Krefeld "Kullhaus" exhibition (together with A.R. Lynen)
1949 Heerdt total exhibition three times in succession
 Kleve Artists' League "Successor of Profile"
1950 Beuys reads *Finnegan's Wake* in "Haus Wylermeer"
 Kranenburg, Haus van der Grinten "Giocondology"
 Kleve Artists' League "Successor of Profile"
1951 Kranenburg, van der Grintens' collection of Beuys: Sculpture and Drawings
1952 Düsseldorf 19th prize in "Steel and Pig's Trotters" (following a light ballet by Piene)
 Wuppertal Kunstmuseum Beuys: crucifixes
 Amsterdam exhibition in honor of the Amsterdam–Rhine Canal
 Nijmegan Kunstmuseum, Beuys: Sculpture
1953 Kranenburg, van der Grintens' collection of Beuys: Paintings
1955 End of the Artists' League "Successor of Profile"
1956–1957 Beuys' works in the fields
1957–1960 Recuperation from work in the fields
1961 Beuys is appointed Professor of Sculpture at the Düsseldorf Academy of Art
 Beuys extends *Ulysses* by 2 chapters at the request of James Joyce
1962 Beuys: The Earth Piano
1963 FLUXUS Düsseldorf Academy of Art
 On a warm July evening on the occasion of a lecture by Allan Kaprow in the Zwirner Gallery in Cologne, Kolumba churchyard, Beuys exhibits his warm fat Joseph Beuys' Fluxus stable exhibition in the Haus van Grinten, Kranenburg, Lower Rhine
1964 Documenta III sculpture, drawings
 Beuys recommends that the Berlin Wall be elevated by 5 cm (better proportions!)

◄ 28
"行动 / 宣传煽动 / 取消拼贴
/ 偶发艺术 / 事件 / 反艺术 /
l' Autrisme / 整体艺术 / 新
艺术节上的退潮"行为艺术计
划，亚琛，1964 年 7 月 20 日
胶版纸印刷
Walker Art Center,
Minneapolis

29
《生命历程 / 工作过程》，
1964 年

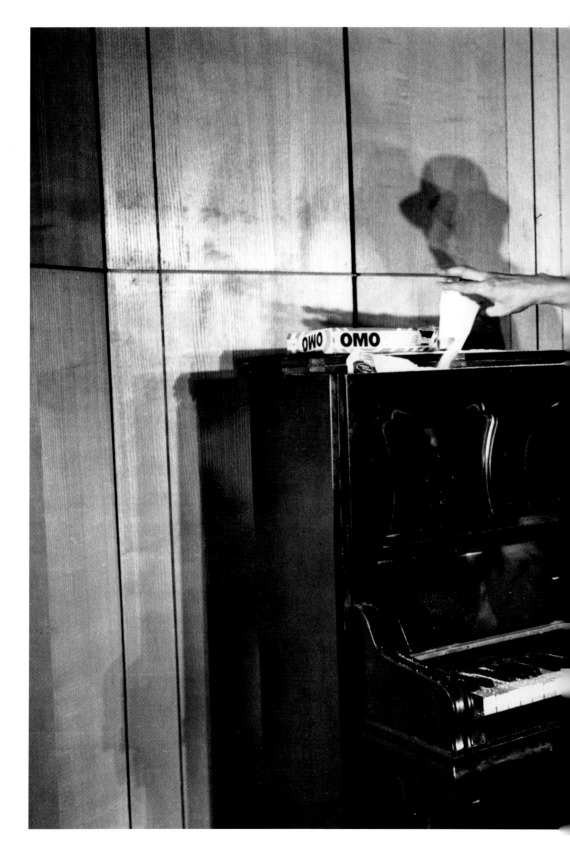

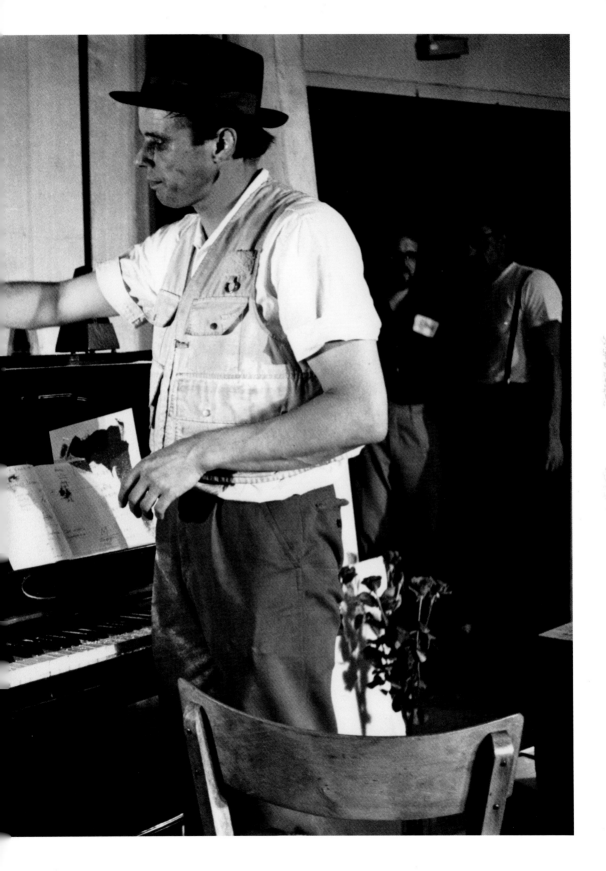

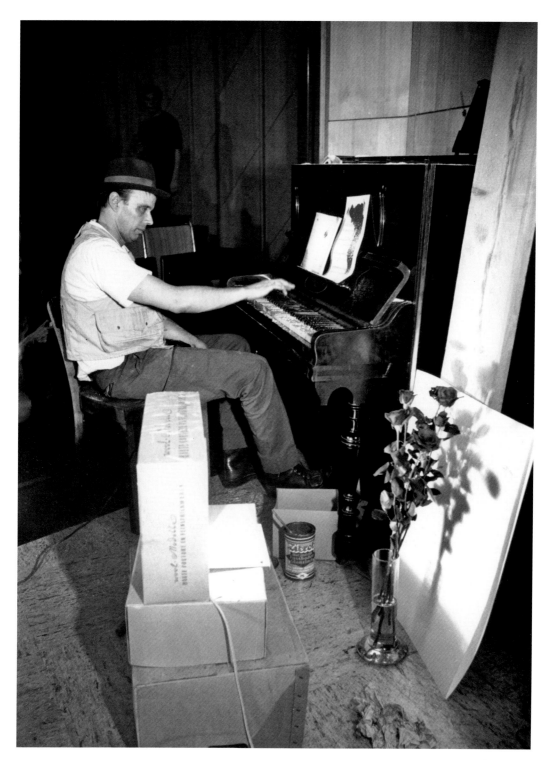

◀ 30
《Kukei/Akopee-nein / 棕色十字架 / 油脂角 / 油脂角模型》
行为艺术中
博伊斯将"奥妙"洗衣粉放入钢琴中
亚琛，1964 年 7 月 20 日

31
《Kukei/Akopee-nein / 棕色十字架 / 油脂角 / 油
脂角模型》行为艺术中
博伊斯坐在钢琴前
亚琛，1964 年 7 月 20 日

32
《Kukei/Akopee-nein / 棕色十字架 / 油脂角 / 油脂角
模型》行为艺术中
博伊斯加热便携炉
亚琛，1964 年 7 月 20 日

33 ▶
《Kukei/Akopee-nein / 棕色十字架 / 油脂角 / 油脂角
模型》行为艺术中
被斗殴袭击的约瑟夫·博伊斯
亚琛，1964 年 7 月 20 日

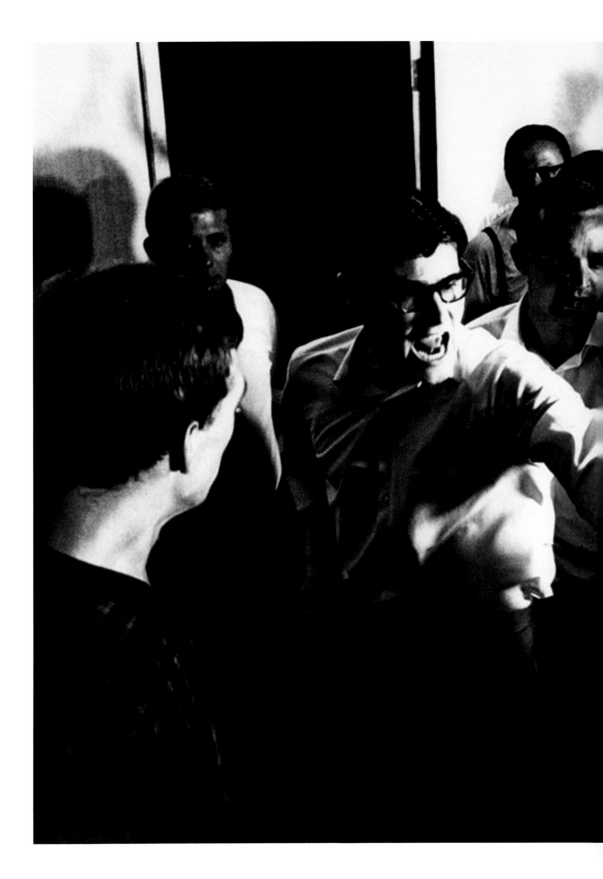

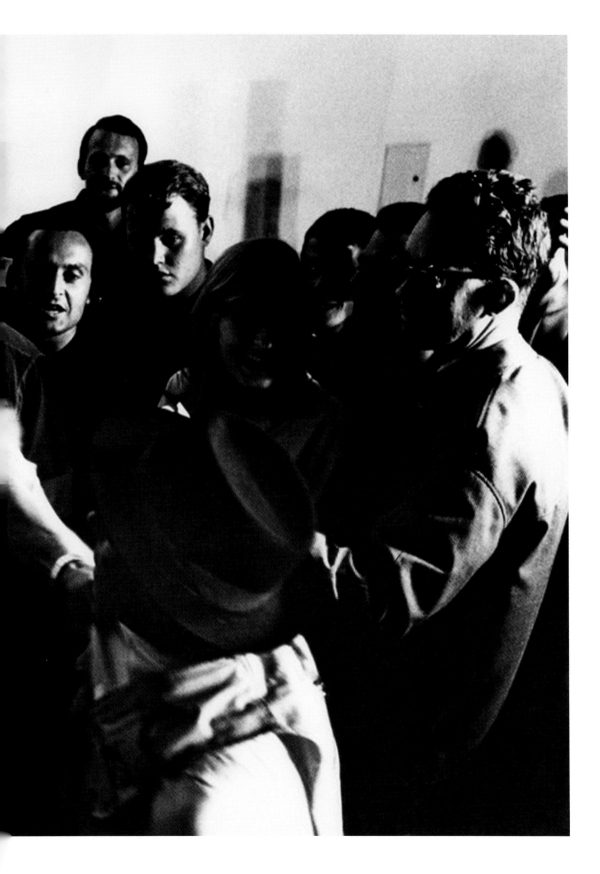

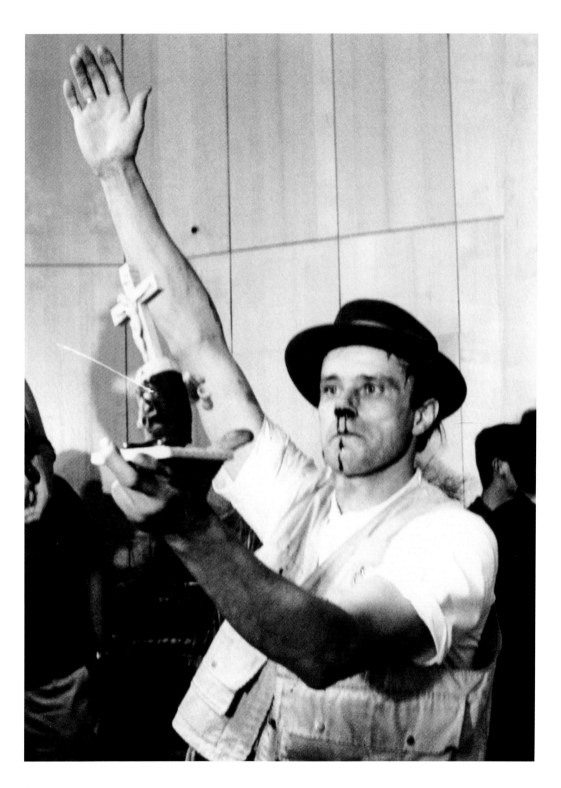

34

《Kukei/Akopee-nein / 棕色十字架 / 油脂角 / 油脂
角模型》行为艺术中手拿十字架的约瑟夫・博伊斯
亚琛，1964 年 7 月 20 日

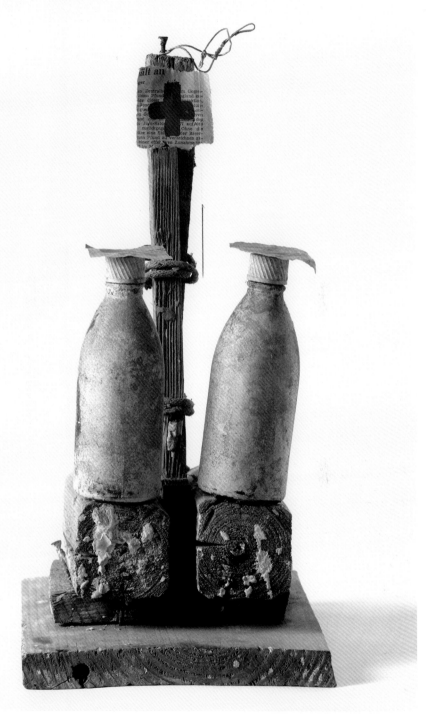

35
《钉死十字架》，1962 年 2—3 月
木头、瓶子、电缆、金属丝、纸、油、石膏、钉子、针
42.5cm×19cm×15cm（16¾ ×7½ in×5 ⅞ in）
Staatsgalerie, Stuttgart

36 ▶
《奥斯维辛—实证》，1956—1964 年
混合媒介
Ströher Collection, Hessisches
Landsmuseum, Darmstadt

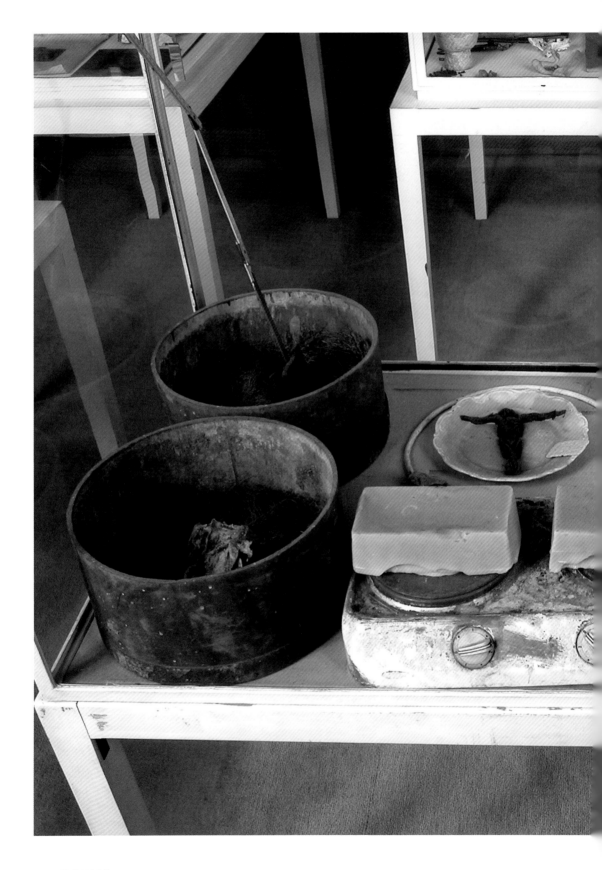

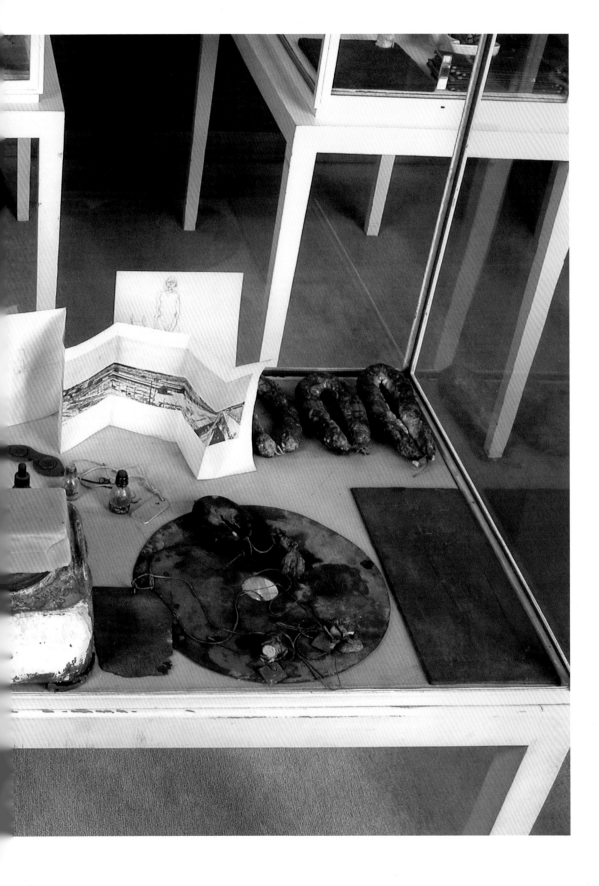

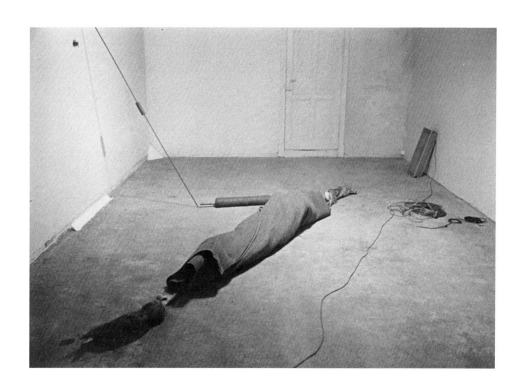

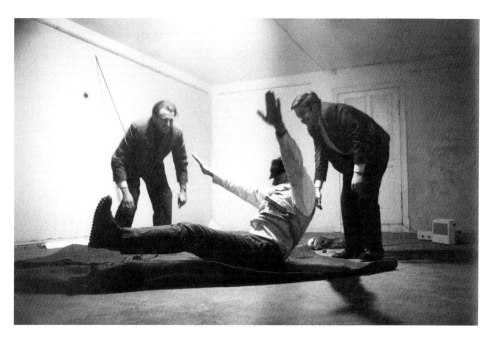

37—38
《首领——激浪派赞歌》，1964 年 11 月
René Block Gallery，Berlin

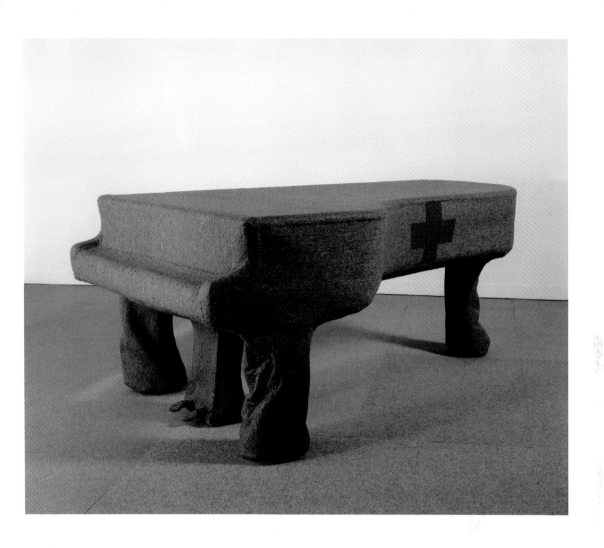

39
《三角钢琴之均质的渗透》 (*Infiltration-Homogen for Grand Piano*)，1966 年
钢琴，毛毡和织布
100cm×152cm×240cm
 (39 ⅜ in×59 ¹³⁄₁₆ in×94½ in)
Museé national d'art moderne, Centre Georges Pompidou, Paris

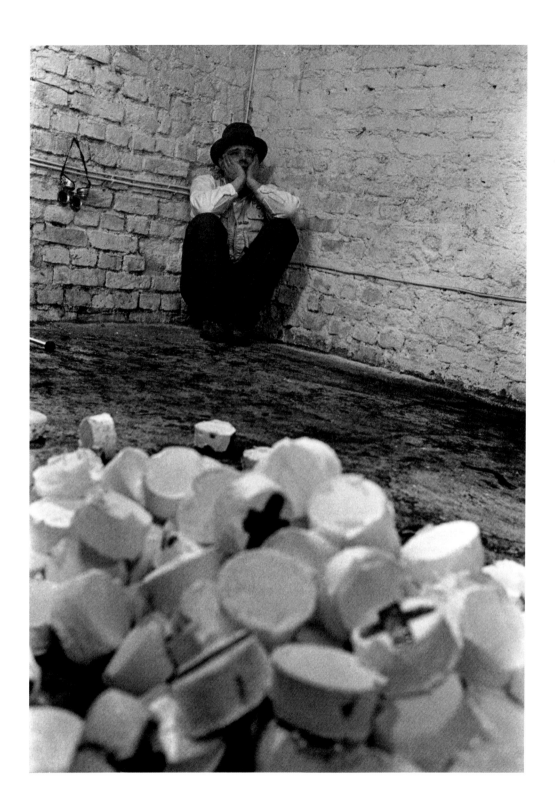

40—42
《真空行为——团块、同时＝铁箱，切成两半的十字架: 20公斤油脂，100只空气泵》
科隆，1968 年 10 月 14 日

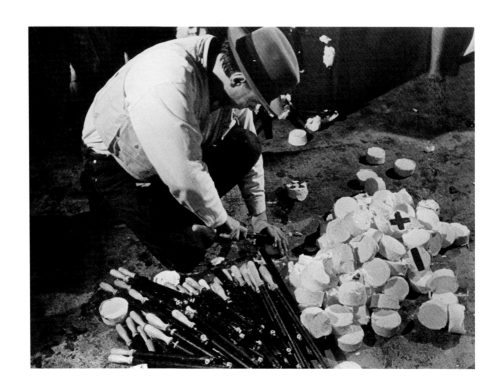

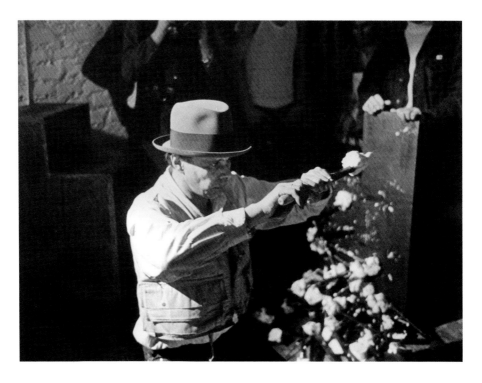

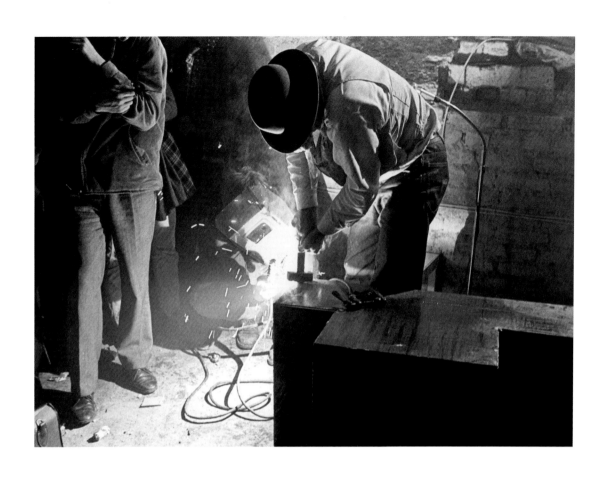

43
《真空行为——团块、同时＝铁箱，切成两半的十字架：20 公斤油脂，100 只空气泵》
科隆，1968 年 10 月 14 日

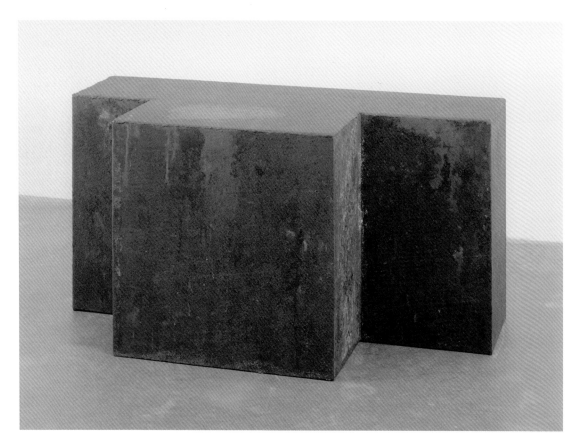

44
《真空——团块、同时》行为艺术中的铁箱
铁，油脂和自行车打气筒
55.9cm×109.2cm×54cm（22 in×43 in×21¼ in）
Museum of Modern Art, New York

焦点 ③

被激浪派驱逐

乔治·马修纳斯对资本主义文化产业中艺术功能有破坏作用的潜在创造性活动很感兴趣。他在1963年的激浪派宣言中抛出对立的价值观，强调了自己的信念。宣言被分为两个部分。名为"艺术"的部分介绍了资本化艺术产物中艺术家的角色，以及让艺术家和艺术作品经得起艺术市场检验的特点，比如天才艺术家创作的是独一无二的作品。这与"激浪派—艺术—娱乐"的部分（Fluxus-Art-Entertainment）形成对比，后者认为激浪派应该打破艺术家传统的角色，不进行任何用以买卖的创作。除此之外，激浪派成员还被鼓励视彼此为平等的个体，而不去为了声望而各自排挤。在1962至1964年间，博伊斯参加了五场激浪派活动，包括在杜塞尔多夫艺术学院内协助组织了一场名为"激浪派盛会（Festum Fluxurom-Fluxus）"[图46]的活动。博伊斯也许对激浪派备感亲切，但活动却因为矛盾激化而受到攻击。比如它反精英的立场与在艺术界中担任新型专家的激浪派人士一拍即合：专门进行破坏行为。然而，激浪派艺术家在永恒现实中一直反艺术的行为与那个反对的艺术世界不可分割，因此使他们陷入新的困境。不难理解的是，当纽约现代艺术博物馆这样的机构展出激浪派创作的短暂艺术品时，它又将这项运动吸纳回他们原本坚定反对的那个资本主义文化体系[图45]。讽刺的是，博伊斯对社会变革倾尽心力（之后会有更多细节印

证），换来的却是禁止进入1964年8月之后"官方的"激浪派活动，原因是他过于坚持自己作品的艺术立场。对博伊斯来说，无论是表面上传统的，还是由激浪派引导的艺术，都是促进社会变革的一种方式。他更愿意作为一名艺术家来表态，当面对艺术和激浪派的时候，他选择了艺术。

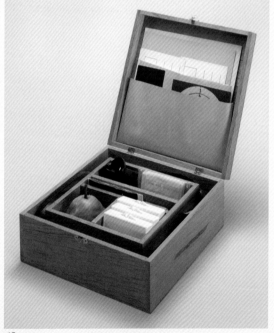

45
多位艺术家
《激浪之年，箱子2》（*Fluxus Year Box 2*），约1968年
混合媒介
23cm×23cm×8.6cm（9 ¹⁄₁₆ ¼in×9 ¹⁄₁₆ in×3 ⅜ in）
The Museum of Modern Art, New York

FesTvM FLvXORvm!

FLUXUS

MUSIK UND ANTIMUSIK
DAS INSTRUMENTALE
THEATER

Staatliche Kunstakademie
Düsseldorf, Eiskellerstraße
am 2. und 3. Februar 20 Uhr
als ein Colloquium für die
Studenten der Akademie

George Maciunas
Nam June Paik
Emmet Williams
Benjamin Patterson
Takenhisa Kosugi
Dick Higgins
Robert Watts
Jed Curtis
Dieter Hülsmanns
George Brecht
Jackson Mac Low
Wolf Vostell
Jean Pierre Wilhelm
Frank Trowbridge
Terry Riley
Tomas Schmit
Gyorgi Ligeti
Raoul Hausmann
Caspari
Robert Filliou

Daniel Spoerri
Alison Knowles
Bruno Maderna
Alfred E. Hansen
La Monte Young
Henry Flynt
Richard Maxfield
John Cage
Yoko Ono
Jozef Patkowski
Joseph Byrd
Joseph Beuys
Grifith Rose
Philip Corner
Achov Mr. Keroochev
Kenjiro Ezaki
Jasunao Tone
Lucia Dlugoszewski
Istvan Anhalt
Jörgen Friisholm

Toshi Ichiyanagi
Cornelius Cardew
Pär Ahlbom
Gherasim Luca
Brion Gysin
Stan Vanderbeek
Yoriaki Matsudaira
Simone Morris
Sylvano Bussotti
Musika Vitalis
Jak K. Spek
Frederic Rzewski
K. Penderecki
J. Stasulenas
V. Landsbergis
A. Salcius
Kuniharu Akiyama
Joji Kuri
Tori Takemitsu
Arthur Köpcke

46
"激浪派盛会" 海报
杜塞尔多夫艺术学院
48.5cm×23.7cm （19 ⅛ in×9 ⁵⁄₁₆ in)
The Museum of Modern Art, New York

焦点 ④

"纳粹主义"的遗产

"纳粹主义"的遗产对博伊斯来说是一个重要的议题,对现今的德国来说也是如此,但直到1957年博伊斯才敢直接地尝试。他参加了一个竞赛,为波兰奥斯威辛集中营(concentration camp at Auschwitz)设计纪念品,约有110万人在二战中丧生此地。博伊斯打算建造三个四边形"纪念碑"雕塑,喻示着走过奥斯威辛的大门就到了毒气室和火葬场[图49]。在这死亡之地,博伊斯准备放置一个能够捕捉并且反射阳光的银碗,创作出一个即使从远处看起来也很伟大的作品,但当接近它时又忽隐忽现逐渐消退。虽然提案被拒绝了,但1961年博伊斯做了木头的复制模型和一些几何体雕塑放在一起取名为《猎鹿之景》[Scene of a Stag Hunt(Szene aus der Hirschjagd)][图47、48]。复制品上标有博伊斯生日的数字。德国艺术家马克思·莱特曼(Max Reithmann)称博伊斯这位"纳粹德国的前空军"用这样的方式暗喻了纳粹纹在集中营犯人手臂上的身份号码。他这种"象征性地(披上)死人的皮肤",然后用"交换号码来交换名字"的方式,无法"纪念奥斯威辛的呼声"。压抑集中营真实历史的同时,将纪念融合进与历史无关的象征意义系统中,汲取了《生命历程/工作过程》表演的做法,就如莱特曼所言,博伊斯在潜意识里逃避自己与纳粹暴行共犯的部分。这是一个毁灭性的控诉。尽管如此,如果回顾一番博伊斯对纪念性项目的提议,就知道那绝不是

改写奥斯维辛的历史,也不是将它作为死亡集中营的功能,而是想要引起广泛的注意。如果我们认为博伊斯将自己的生日印在纪念模型上是一种有意识的行为,那么反过来一个出自本身罪恶感的潜意识冲动行为,可以让我们知道博伊斯是如何将自己放置在这段历史中的。可见,在纪念碑模型上的生日揭示了博伊斯自己的经历与纳粹暴行的受害者之间的关系。如果这些数字发出的并不是这样的信号呢,因为生于那个年代,博伊斯一直受着纳粹的教导,那他就变成纳粹死亡集中营杀戮系统的一种工具了吗?对纳粹罪行回顾的纪念模型中将自己归为刽子手而存在,博伊斯并未逃避历史事实:他所做的恰恰相反。

47 ▶
《猎鹿之景》,1961年
混合媒介
Ströher Collection, Hessisches
Landsmuseum, Darmstadt

48(第58页图)▶▶
《猎鹿之景》,1961年
(左上第二格细节图)

49(第59页图)▶▶▶
奥斯威辛纪念活动设计稿,1957年
铅笔、墨水和纸上拼贴
33.1cm×49.5cm(13 in×19½ in)
Museum Schloss Moyland, Kleve,
Collection van der Grinten

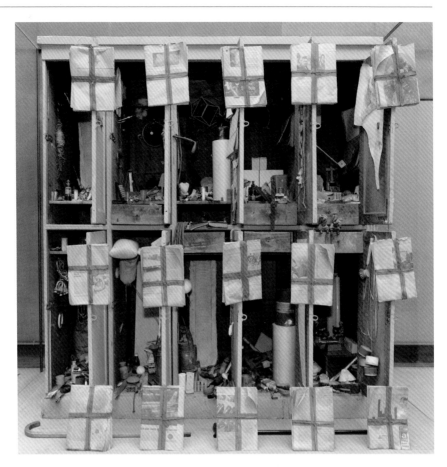

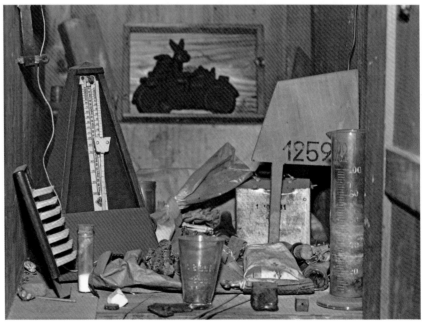

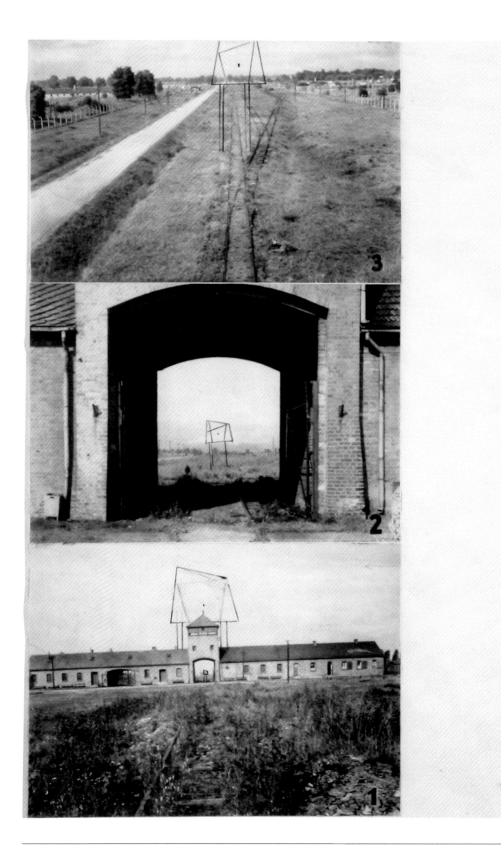

焦点 ⑤

马塞尔·杜尚的沉默被高估了

《马塞尔·杜尚的沉默被高估了》[图50] 就博伊斯而言，是一种经过深思熟虑的干预手段，其带来的后果值得进一步探究。就如博伊斯在接受《艺术》（*Kunst*）杂志采访时所解释的："题目中的这个句子意味着对杜尚反传统艺术理念和他后来的行为的批评，比如他放弃艺术仅仅只关注国际象棋以及写作。[……]亦涵括了各种复杂宽泛的关联。"当然，其中一个就是杜尚的"现成品"概念、他的不作为和商业艺术市场之间的关系。从实效的角度考虑杜尚的反艺术立场，这似乎不太有用。杜尚不仅暗地里通过自发授权"现成品"来参与艺术市场，还鼓励一大群年轻艺术家追随自己的脚步。但是为了反艺术而反艺术其实是无效的：相对"现成品"在促进社会有益变革上的毫无贡献，博伊斯想通过行为表演探寻一条不同的道路，并非与艺术对立，而是扩大创作活动的领域。正如博伊斯所说：

> 我自己只是有序地采用"反艺术"的理念，以激发激浪派中的某些部分为艺术的整体性服务。"反对"于我而言是针对传统艺术观念以及它在单方面的独立性，否则毫无意义；同样，在我看来必须把数学与反数学、物理与反物理等放在一起，当只涉及单独的特定领域时，他们也是多

余的，尽管两方面都需要扩展概念从而取得成功。因为很多原因之间是相反的——虽然这也是废话。现实主义思考最终要包括两方面的可能性。

《马塞尔·杜尚的沉默被高估了》开启了一场不仅与杜尚，也是与投身艺术创作的每个人和艺术批评者之间的对话。博伊斯也许想要表明的是，艺术的促进者和诽谤者都高估了杜尚的沉默。一方面，"反艺术"的积极分子没能意识到，作为破坏艺术资本化的一种策略，杜尚这种程度上的沉默是无效的。另一方面，无论如何解释他的行为，那些资本艺术市场的投资者都意识不到杜尚的沉默是多么不利于他们的价值观。至于博伊斯，作为一个扩展了艺术概念的人，他乐意给予杜尚他应得的东西，但不是在这方面过高地评价他。不愿与博伊斯或其他任何可能引起真实社会变化的人进行交战的杜尚，用博伊斯的话来说，已经放弃了现行社会体系中的艺术圈。

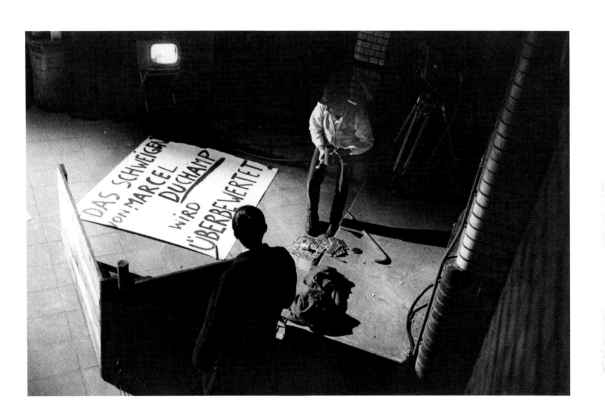

50
约瑟夫·博伊斯与诺伯特·塔德乌什在《马
塞尔·杜尚的沉默被高估了》行为艺术中，
1964 年 11 月 11 日
ZDF Landesstudio NRW

焦点 ⑥

如何向一只死兔子解释图画

《如何向一只死兔子解释图画》［图51］是博伊斯的一场独秀，他怀抱野兔的尸体在施梅拉画廊转了三个小时，还耳聋般地对其喃喃自语，整个过程都被拍摄记录下来。他头上裹满蜂蜜和金箔，左脚蹬着毛毡鞋底，右脚蹬着铁鞋底。整个行为表演直到博伊斯坐在一张单腿裹有毛毡的椅子上才结束（底下放着一块骨头和一个无线"收音机"），他像圣母玛利亚抱着基督尸体（Madonna in a *pietà*）那样轻搂着死了的野兔。

博伊斯用蜂蜜涂满头部——蜜蜂创造的独特营养物质——象征了他跟蜜蜂一样努力扩大人类超越理性的思考与表达能力，这样才能与野兔沟通（某种程度上）。金箔唤起了博伊斯作为艺术家赋予生命的职责，他的"艺术技巧"跟蜜蜂一样，如太阳之光，全然照耀其中。通过掩盖博伊斯自身的特征，这种行为也加剧了表演的仪式感，维持了他作为中间者用萨满的方式与野兔灵魂的交流。对博伊斯来说，野兔代表着我们"渐渐消逝"的思考能力，越来越依赖"物质主义"。但野兔根据自身体型将地球改造成栖息地的行为也是一种创作活动。博伊斯认为人与野兔之间有着许多相似之处：

［野兔］与女性、分娩以及月经息息相关，并且与血液的化学变化有着普遍联系。这正是他抽离形式之后野兔所展示给我们的：造成肉身的改变。野兔将自己化入泥土，这是人类唯有靠思想才能完全实现的境界：他将自己揉、推、挖成材料（泥土）；最终看透其中（野兔）的规律，并且通过这样的行为，其思想变得敏锐，得以转化，最终具有革命性。

博伊斯在表演的声明中自言自语道："即使是死去的动物也比秉承固执理性观念的人类具备更强的直觉能力。"人类的思考是一种获得的能力，"但也会智能化到某种极端程度，并持续僵化，最终在政治和教育领域表露出致命弱点"（博伊斯没有具体指出是哪场政治运动或教育实践）。他预测很多人会被这次行为吸引，事实上也的确引发了媒体的轰动报道，他们的想象力被激发出来，使超越理性主义进而变得"神秘且充满变数"。他的艺术就是顺服的结果。

51 ▶

博伊斯在《如何向一只死兔子解释图画》行为艺术中，1965 年 11 月 26 日
Schelma Gallery, Düsseldorf

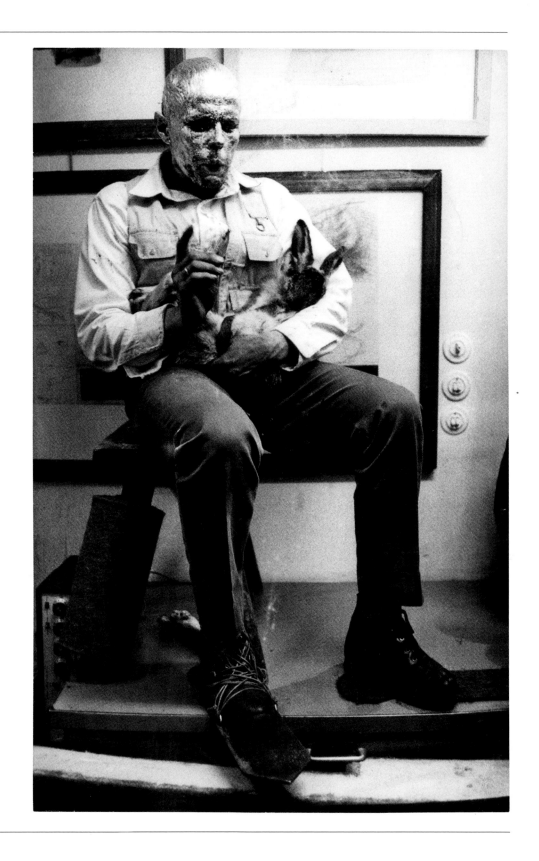

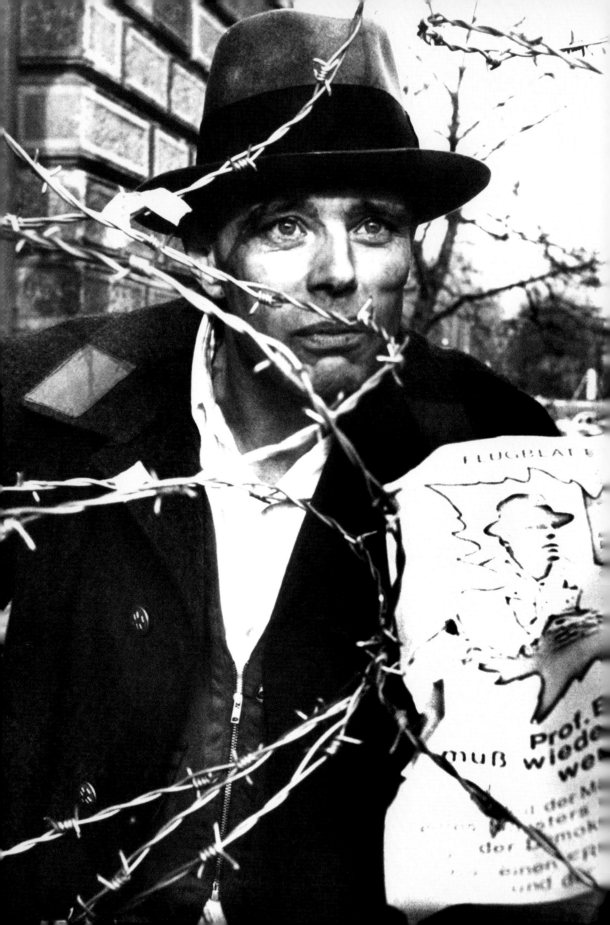

社会雕塑

当博伊斯在他的艺术实践中变得愈来愈具备煽动力时，西德正经历着战后年轻一代文化潮流的改变。随着对核毁灭与"越战"的抗议，他们在到底是选择共产主义还是资本主义的社会经济体系来主宰西欧或东欧的问题上徘徊。这为博伊斯进入左派政治做好了铺垫，并且制造了一个新的、有挑战的、艺术的口号：社会雕塑。

当西德社会民主党派（Social Democratic Party）与保守的基督民主联盟（Christian Democratic Union）结合成一个包纳"左派"和"右派"的新联合政府时，20世纪60年代进入了关键时刻。新政府的目标是帮助国家渡过经济萧条阶段并且稳住社会动荡局面。最终，政府通过了一系列"应急法制"监视市民，约束了那些有颠覆可能的人民运动，终止了基本的宪法，推行他们有意向性的法规。

[52] 1967年6月事件时，当新政府欢迎伊朗国王沙阿（Shah）来西德时，对学生的战斗做出回应。沙阿是美国的重要联盟，在1953年一场中情局策动的政变中推翻伊朗的民主选举总理而上台。当控制政权后，他跟美、英两国的公司签订协议放弃对伊朗石油资源的开发。当沙阿1967年6月2日抵达西柏林时，引发了最大规模的示威游行，西德的左翼分子、学生和遭迫害背井离乡的伊朗人都加入了队伍。与他在本国的统治风格一样，沙阿的大使馆进行了回击。一天下午，示威抗议者被一大批飞到西德挥舞着棍棒以表决心的伊朗政府暴徒袭击。西德的警方为结束混乱也参与和镇压了抗议者。那天晚上，第二批示威活动在沙阿参加《魔笛》（The Magic Flute）演出的德意志歌剧院室外进行。警察再次用棍棒袭击了人群，学生示威者本诺·奥纳索格（Benno Ohnesong）被一名叫卡尔·海因茨·库拉斯（Karl-Heinz Kurras）的

[53] 警察近距离枪杀（2009年库拉斯被发现曾经是东德情报局的特工），示威游行升级为一场城市游击队暴动，包括暗杀、轰炸和绑架。

这系列事件是使博伊斯转向政治激进主义的催化剂。为回应西德学生人群中持续滋长的

◀ 约瑟夫·博伊斯抗议杜塞尔多夫艺术学院对他的解雇，1972年11月23日

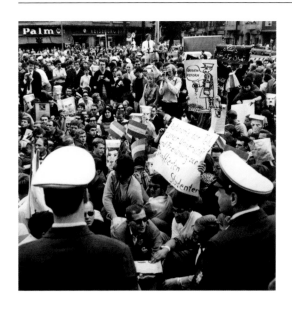

反资本主义和反政府情绪，他决心创立一个组织，可以扩展他艺术涉及的社会范围，让它们更加透明，更重要的是，能够为其他创意机构铺平道路。博伊斯再次选择了一个重要的具有象征意义的日子——1941年6月21日纳粹入侵苏联的纪念日——召集学生和活跃分子开会。会议在杜塞尔多夫艺术学院举行，他们组成了超议会德国学生党（extra-parliamentary German-Student Party），博伊斯称之为一场艺术计划。

[56,57]

 德国学生党的会议报告列出了组织的目的：它"最为重要的目标"是"教育绝大多数人在精神上［……］与威胁到唯物主义并使其停滞发展的相关政治事件斗争。"现有的政治体系被嗤为"罪恶"。换句话说，学生党志在通过确认自由和建立共鸣的方式扩展人性的感知。组织提倡全世界裁军，结束欧洲的政治分化和社会变型，经济和政治生活遵循自发和自治的原则。学生党为了扩展而形成的内部结构与模式依赖于亲密群体结构的自发主动性：组织的发展也许仰仗的是"每一个个体"以及他们的"朋友圈"。博伊斯开始着手将要成为他一生事业的工作——推进作为社会改革手段的社会雕塑的概念。

激浪派西区

 超过200个学生参加了党派的成立，还有一些作家和其他人士。11月，博伊斯将组织的名称改为"激浪派西区"（Fluxus Zone West，偶尔博伊斯也会继续沿用"激浪派"这个名称，对这个自己被驱逐的运动颇为不屑），并且宣称它的中心目标是改变全欧洲高等教育机

构的管理结构。

杜塞尔多夫艺术学院是他的第一个实施对象。博伊斯在学生中诚挚地推广社会雕塑,在此过程中,他渐渐与同事们疏远,以至于1968年11月其中有9位参与起拟了关于博伊斯在艺术学院作用的"质疑书"。他们写道:

> 教授们认为艺术学院正面临着生存与否的危机〔……〕这种可能让学院对内部
> 与外部的控制构成了危险,并且质疑了各员工的能力〔……〕主要是由于〔……〕
> 约瑟夫·博伊斯先生朋友圈的观念和影响。放肆的政治业余观点,狂热的意识形态
> 指导,蛊惑人心的实践以及在其觉醒的反抗、中伤和非学院精神上已经意欲颠覆秩
> 序,都令人不安地波及艺术和教育领域。〔……〕我们对约瑟夫·博伊斯的艺术名
> 望、能力和艺术地位都没有异议,如果它们不明显地反对权威,不欲打破学院内部
> 的平衡,那无疑是绝对的财富。

作为回应,激浪派西区的成员宣称他们要运行一个使用学院资源却独立的"自由学院"(Free Academy)。第一轮课程安排在1969年5月5日至10日,地点在博伊斯和他同伴的教授工作室。院长出面干预,命令博伊斯和他的同僚立即停止这样的活动。当他们给予回绝时,教育部长下令让警察出面遣散。博伊斯努力使之和平地结束,而学院也因此关闭到5月22日。

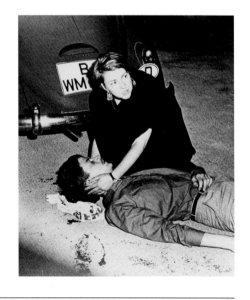

53
学生示威者本诺·奥纳索格在西柏林反沙阿游行
期间被枪击,1967年6月11日

到6月份，行政机构提议了新的限制性招生政策，而博伊斯又带领学生去抗议，使得教育部又一次关闭了学院几周。僵局自此形成。

为了配合他所对抗的教学活动，博伊斯的作品开始着重关心一些社会政治问题。他在一次标志性装置中讨论了环境危机这一议题，《群》［The Pack）（Das Rudel）］见"生态活动家"一章）和突出越战主题的《行动的死老鼠/独立单元》（Action the Dead Mouse/Isolation Unit）是与来自美国的访问艺术家特瑞·福克斯（Terry Fox，1943—2008）合作的演出。艺术史家乌韦·M.施威德（Uwe M. Scheede，1939—　　）全面调查了这次事件。1970年10月27日，观众们被邀请在杜塞尔多夫艺术学院里一个废弃的煤窑里观看表演。博伊斯戴着标志性的毛毡帽，身着一套毛毡西装［《毛毡西装》（Felt Suit）］，还带了一只他养了三年最近刚死掉的老鼠。福克斯先在地窖的地板上用汽油（他称之为"凝固汽油弹"）画了一个十字，然后开始了表演。他将十字点燃，用一碗肥皂水开始冲洗自己。行动的声音被喇叭扩大了，并且由一个盘式磁带录音机记录下来。此时，博伊斯站在房间的另一个角落，并且用手捧着死老鼠。他慢慢地在观众面前走过，向他们展示了老鼠，然后轻轻地将之放在一卷磁带上。接着，博伊斯吃着西番莲果，就像是一个动物一样领略着其中的滋味。他扭曲着自己的身体并且夸张了面部的表情。当博伊斯吞食水果的时候，福克斯用两根铁管子将一扇窗框内的玻璃打碎，然后用管子敲打着水泥地面；此时博伊斯则将水果的种子拍进一个银碗中，这些种子在碗中轻轻聚拢在一起。随之整场演出结束。

有时候，公众对这样的行为表演也不太买账。比如，当被实验戏剧公司要求为歌德的《在陶里斯的伊菲格涅亚》（Iphigenia in Tauris）和莎士比亚的《泰特斯·安德洛尼克斯》（Titus Andronicus）设计舞台时，博伊斯提出要为现场观众"表演"这些"道具"。演出在1969年5月举行，博伊斯用方糖不断地敲打出有韵律的声音，此时身后一匹拴着的白马被聚光灯照亮，他将一大块肥肉从伊菲格涅亚舞台扔到泰特斯舞台，并用喇叭放出预先录制好的台词，还间断地敲打着铙钹（cymbal）。自始至终，马不时喷出哼哧声或是在一片铁皮上跺跺蹄子，声音充斥在整个礼堂内。观众对这次密闭的演出反应不佳。博伊斯遭到了嘘声和起哄：当其中一段录好的声音要求有人被绞死的时候观众开始呼叫，而当马撒尿的时候他们开始拍手（博伊斯也在后面拍手）。档案里有一张博伊斯的照片，他卑微地举着铙钹，撇着嘴，似乎是受到了嘲弄而不是得到热情的回应。

同年2月27日，当在西柏林艺术学院（Academy of Art in West Berlin）与汉宁·克里斯提

[61] 扬森一起上演《Pianojom，我想让你自由》［*I am trying to set（make）you free Grand Pianojom*］

[66] 时，情况变得更糟。博伊斯打算演奏一架特殊制作的"具有革命性"的钢琴，还有一支儿童版笛子，而克里斯提扬森则准备拉一把绿色的提琴。整个表演还包括由一根弦牵着两个锡罐头组成的，既荒谬互相之间也无沟通的装置——《电话 T__R》［*Telefone T__R（Telephons S__E）*］。

[62] 博伊斯与克里斯提扬森被鸟声、汽笛声、街边熙攘声、电音声这一系列毫无意义的声响与多媒体的音效包围。十分钟之后，一帮学生袭击了舞台，争吵中，他们将两架钢琴弄坏，撕毁了舞台幕布，捣烂了那些音响。博伊斯想要"使他的观众自由"，却导致了惨重的失败，袭击者辩称他们的行动主要是因为博伊斯作品中"精神上具有神话色彩和不合情理的内容"将"革命"的概念演变成闹剧。

直接民主制

鉴于这样的批评，博伊斯决定将社会雕塑的活动展现给普罗大众。1971年夏，他将激浪派西区纳入一个全新的政治群体——公民投票直接民主组织（The Organization for Direct De-

[63] mocracy）（自由人民倡议）——有自己的办公室和志愿者。组织指出西方具有代表性的民主制实质上妨碍了个人的自由与平等。如果这些价值被意识到，那与自治制度和个人责任相左的政治结构就必须被更替。公民通过全民投票制定社会政策，而并非将决策权交给选举代表，这样的民主概念是博伊斯避开传统社会结构的方式。博伊斯认为"通过自己决定而来的权力运用"是最关键的。

11月，博伊斯和50名学生展示了直接行动是如何执行的，他们打扫了因网球俱乐部扩建计划波及的杜塞尔多夫公共森林小道。对即将被砍伐的树木一一做了标签，这样便可以将之

[65] 后会有的毁灭性破坏公之于众。博伊斯呼吁："战胜党派的专制，拯救森林！"并且散发海报宣告："富人们小心，我们不会让步。全人类的幸福即将来临。"在一次采访中他说道："所有人都在谈论环境保护，但很少有谁做点什么。［……］我们用这样的行动来做点贡献［……］森林是我们大家的环境，必须受到保护。［……］环境属于我们所有人，不是上层社会的专属。"网球场扩建计划因此搁置了。

自从得到公众对他反资本主义化和环境保护信条的支持，1972年5月1日，博伊斯清理了

[67] 每年劳动节游行队伍经过柏林卡尔·马克思广场（Karl Marx Platz）留下的垃圾。这些政治垃

[64] 圾被博伊斯放在特殊印刷的包裹袋中，展示了直接民主制是如何取代党派对国家的垄断运作

的。在现实中，博伊斯认为，社会的进步只能通过不再集权的社会和经济秩序下人人参与的权力才能实现。多年之后，博伊斯把劳动节上的垃圾和使用的扫帚放在一个玻璃柜中展出，取名《清扫》（*Sweeping Up*）。 [68]

1972年6月30日，第五届"卡塞尔文献展"在哈尔特·塞曼（Harald Szeemann）的策划下如期举行。展览的主题——"质问，今日图像世界"（Questioning Reality, Image Worlds of Today）——鼓励对艺术与社会的关系进行批判性思考。观念艺术被展出，而展览吸纳了即兴表演，演出还有在"纯艺术"场地并不常见的视觉作品——宣传画、漫画等。被邀请参展的博伊斯为"公民投票直接民主组织"设立了工作室，在那儿他和其他人可以就组织的方案从6月30号一直讨论到10月8日"第五届卡塞尔文献展"结束。讨论会举行的桌子后面放着7块黑板用来草拟观点。博伊斯在桌子上的量筒里放了一支红玫瑰（他每天都记得去更换它）以显示因社会雕塑而改变的革命和自然情况下进步过程之间的关联。他解释道： [69,70]

> 对我来说，玫瑰是接近革命目标之进步过程所代表的简单范例与形象，因为玫瑰从根本上说就是革命。花朵盛开并不是猝然发生的，而是通过有机的成长过程。［……］花朵是基于茎叶的革命，尽管它成长于有机的转变中。玫瑰也只能通过有机的进化才能成形。

在成立"公民投票直接民主组织"之际，博伊斯发表了一个声明称："'人人都是艺术家'，他们将——从自由的状况来说——从亲身经历的自由的立场——决定'未来社会秩序的所有艺术作品'（TOTAL ART WORK OF THE FUTURE SOCIAL ORDER）里其他事物的立场。如文化领域的自主权和参与权（自由），法律的构建（民主），还有经济领域的涉足（社会主义）。"他的目标是改变西德的宪法，以便能从代表性政党和政府官僚主义者手中夺走政权，使之回到人民手中。公民投票能够保证政治决定是来自基层的，让每个人都有权利思考自己的生活。博伊斯设想这样可以不仅转变社会治理方式，也能够去影响文化和经济层面。自我管理的集体系统引导了生产，而商品的分配会结束压抑的经济关系。在文化领域，"自由科学，自由教育和自由的信息"都会被推行。一旦社会和自由个体的发展步调相同，那就会形成一个"开放的"有机演变，与选民的期望一致。在"第五届卡塞尔文献展"中博伊斯提出未来"政治的意图"将会"艺术化"，并且坚称："它们一定起源于人类的创造力，来自个人自由。"作为社会雕塑的政治事件通过人民自己施行的和平方式，将会触发经济、政

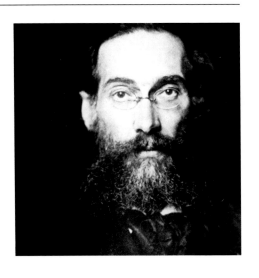

[73] 治与社会制度的革命性改变。朝着自由社会发展的原动力会变得越来越个体化，不再跟随现行的秩序，这样的观念就在一幅丝网印刷照片《我们就是革命》（*We Are the Revolution*）中体现出来，图片描绘了艺术家中的反叛者，自信地大步流星朝着我们走来的博伊斯。

博伊斯与无政府主义者

[54] 博伊斯坚持的非暴力无政府主义由德裔犹太理论家，短暂的巴伐利亚苏维埃共和国（Bavarian Soviet Republic）的领袖居斯塔夫·兰道尔（Gustave Landauer，1870—1919）大力倡导。他认为压制性的文化实践、法律法规、经济体系和政府机构只不过是人民适应其中的一组关系，而一个公正合理的社会只有"在意识到之后才能变为现实"。兰道尔说："实现自由的社会是一种艺术，一种新的物质生命建立起来的艺术。"通过涵盖政治事件中自由观念的社会雕塑活动，扶植"革命起源的地点"，博伊斯希望能改变西德社会的"根本民主结构"，并且在这过程中，企图"重建经济"，"这样就不会只满足了少数者的个人利益，而是顾全大局"。博伊斯感慨道："这就是一种艺术。"

20世纪艺术近期研究中，哈尔·福斯特（Hal Foster）、罗莎琳·克劳斯（Rosalind Krauss）、伊夫-阿兰·博瓦（Yve-Alain Bois）、本杰明·布洛赫（Benjamin Buchloh）和大卫·乔瑟林（David Joselit）将博伊斯概括为一名摆脱了"所有乌托邦和政治抱负"的"新先锋派"艺术家。诚然，这样的解读需要一番重新回顾：博伊斯如果不关心社会则一无是处，无政府主义渗透在他的艺术日程中。在"第五届卡塞尔文献展"结束那日，博伊斯将政治辩论改为一个

游戏，与艺术家同事亚伯拉罕·大卫·克里斯蒂安·默奥布斯（Abraham David Christian Meobuss, 1952— ）互为对手，呈现了一场"为直接民主的拳击赛"（*Boxing for Direct Democracy*）。博伊斯大部分的出拳都取得了胜利，而在默奥布斯身上下赌注的还有公民投票直接民主组织。

▶焦点 ⑦ 约瑟夫·博伊斯，无政府主义者，第102页

[71]

被学院解雇

"第五届卡塞尔文献展"使博伊斯成为欧洲最有革新力的艺术家之一，但回到杜塞尔多夫艺术学院，他面临的是一纸来自教育部部长决意解雇的通知，原因是他继续让学生来到他的讲堂。学生们都支持他的事业，而博伊斯在受到强制驱逐的威胁之后占领了院长办公室，直到1972年10月13日，他最终放弃并离开。藐视权威的过程中，博伊斯和他的支持者在占领地聚集，每当博伊斯评论的时候都会笑出声音，"民主是有趣的"（demokratie ist lustig）（根据开除时候的照片，博伊斯于1973年创作了一幅带有此标语的海报）。

[72]

讽刺的是，国家批准的学院驱逐令并未对博伊斯的观念产生打击——恰恰相反，随着他被辞退的新闻传出，世界各地的艺术家、作家和评论家们要求给博伊斯复职，学院的学生们举行了多次示威游行，而博伊斯本人也对北莱茵·威斯特法伦州（North Rhine-Westphalia）的教育部部长不公正的解雇行为提出了诉讼。1978年4月博伊斯最终赢得了官司，并且正式回到岗位，依照他的意愿继续使用原来的工作室，博伊斯指定这里成为自由国际大学（Free International University）的分部。在这次动荡期间，博伊斯游览了罗马，在那儿举行了他的绘画和平面作品的展览。在开幕之时（1972年10月30日），博伊斯朗读了一段普鲁士男爵安纳卡西斯·克鲁兹（Anacharsis Cloots, 1755—1794）的传记，这位男爵是少数在1789年法国大革命时期参与联盟的外邦贵族（克鲁兹生于博伊斯的家乡克累弗，他曾公开谴责了自己的头衔，并且在启蒙运动时期，为自己的国际形象取用了古希腊哲学家尊崇的名字安纳卡西斯）。克鲁兹主张革命的民主理想必须扩展至全人类，他反对民族主义共和党人所谓的自由、平等和博爱是法国人的专享特权。最终他被视作是法国共和党的威胁而于1794年3月24日死于斩刑。显然，博伊斯在自己的理想与西德当局的官僚愿景之间划清了界限，而后者也欲将他从

[55]

教职位上铲除。

　　被开除后的博伊斯并不气馁，而是进行了一项新的教育试验，即"自由国际大学创造力和跨学科研究促进会"（Free International University for Creativity and Interdisciplinary Research），无须缴纳入会费、没有限制的入会条件、全国范围内的完全自治，与以渗透进入类努力各方面创造力为基础的跨学科课程。一批杰出的文化界人物也参与到这项活动中。1977年"第六届卡塞尔文献展"正式成立，博伊斯也在这次大展中组织了"自由国际大学创造力和跨学科研究促进会的100天"活动（100 Days Free International University for Creativity and Interdisciplinary Research），以作为自由国际大学项目的起点。博伊斯将展览会场改造成教育空间，播放电影、举办讲座和一系列诸如"核能源与替代品"、"媒体"、"工作与失业"这样的研讨会。在这些社会雕塑的演习中，作品《车间里的蜂蜜泵》（Honey Pump at the Workplace）诞生了，这组著名的装置中包含在铜桶中不停搅拌的220磅油脂，将两吨蜂蜜从一个钢制容器到一组机械泵和有机塑胶管中不停循环，并且环绕自由大学的会场。蜂蜜从楼梯井中被泵抽出来，顺着弯曲的管子蜿蜒通过整个自由国际大学的会场，然后再回到楼梯下原来的容器中去。

　　博伊斯认为"蜂蜜泵"的寓意在于社会雕塑是"社会循环血液"更新的主要动力。它也暗喻了鲁道夫·施泰纳人类身体的三个心智学"场所"：头脑，调度神经系统的地方；胸腔，

[77—79]

[74—76]

55
让·巴鲁斯特亦称为安纳卡西斯·克鲁兹，
出自路易斯·勃朗的《法国大革命历史》

知觉和生命韵律所在；肢体的代谢系统，实现意志的部分。"蜂蜜泵"的"胸腔"是藏有钢制容器、机械泵和搅拌油脂引擎的楼梯井；它的"头脑"是联结楼梯井内容器的管道，在上面拐了弯与展厅内的塑胶管相接；而它的"代谢系统"则是那个搅拌油脂的铜质圆筒装置。整个作品由自由国际大学的参与者共同完成，在蜂蜜容器旁边三个空着的铜壶代表着人类的三重精神属性，用施泰纳的话来说就是："想象、启发与直觉"。

另外一个带有博伊斯反独裁观点的作品是《（新社会的）指导力》［*Directive Forces*（*of a new society*）］，它由100块黑板组成，这些黑板来自1974年11月伦敦当代艺术学会［Institute for Contemporary Arts（CA）］展览中"艺术到社会—社会到艺术"（Art into Society–Society into Art）这一行为艺术。从纽约兰尼·布洛克画廊（René Block Gallery）到在威尼斯双年展（Venice Biennale，1976年）上的西德临时建筑，再到汉堡火车美术馆（Hamburger Bahnhof，1977年）的永久收藏，这些黑板是博伊斯与所有愿意加入讨论如何创造无政府主义社会秩序的见证。它们承载着未来的许多可能，等待一一实现。 [80—82]

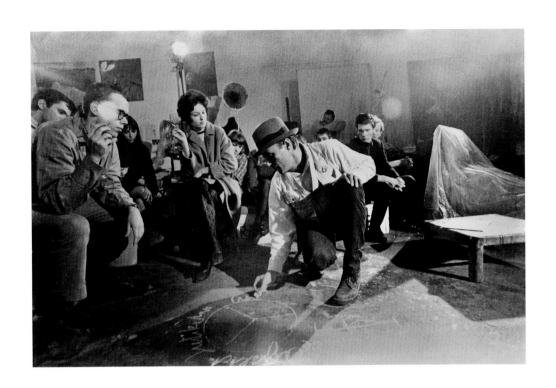

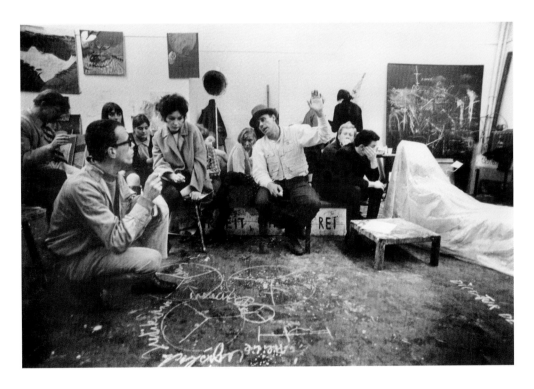

56—57
博伊斯与学生们在一起，杜塞尔多夫艺术学院，
1967—1968 年

75　　社会雕塑

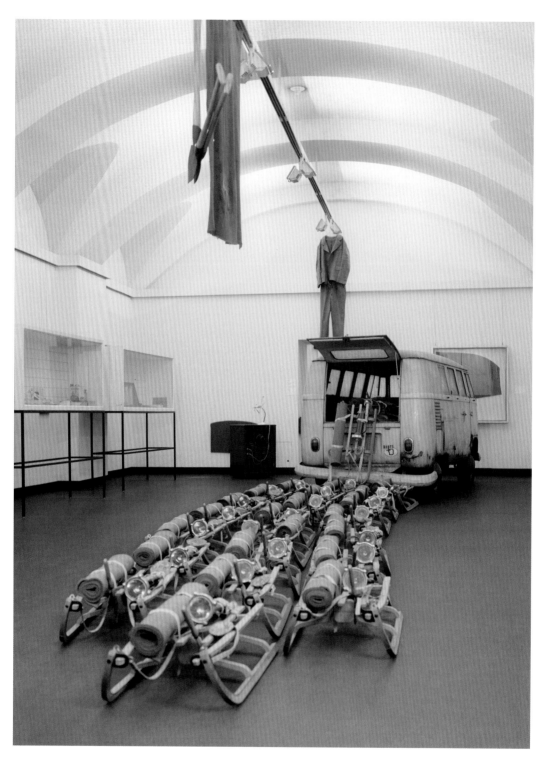

58
《群》，1969 年
VW 公共汽车，24 架雪橇车，每一个上面都载有润滑油、毛毡毯、皮带和电筒
200cm × 400cm × 1000cm （78¾ in × 157½ in × 393 ¹⁄₁₆ in）
Museumslandschaft Hessen Kassel

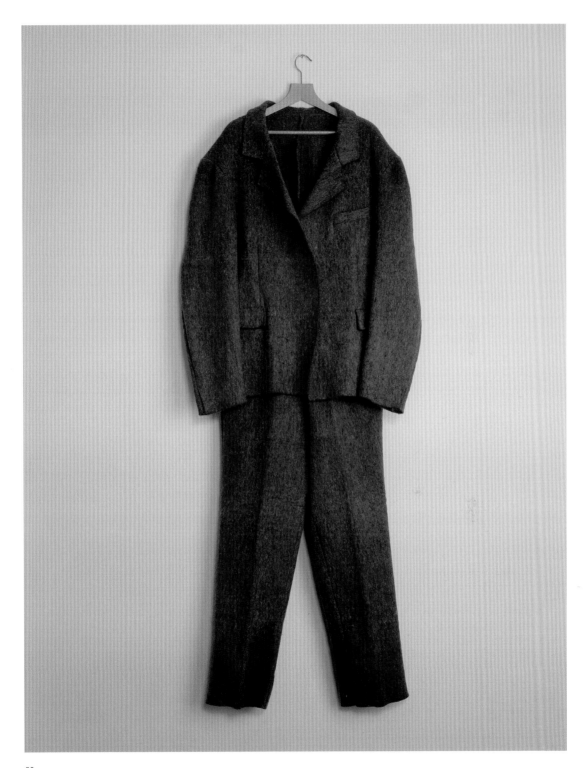

59
《毛毡西装》，1970 年
毛毡
175.2cm×125.7cm×17.8cm （69 in×49½ in×7 in）
Bayerische Staatsgemäldesammlungen, Munich

60 ►
博伊斯在排练《泰特斯·安德洛尼克斯》和《在
陶里斯的伊菲格涅亚》，1969 年 5 月

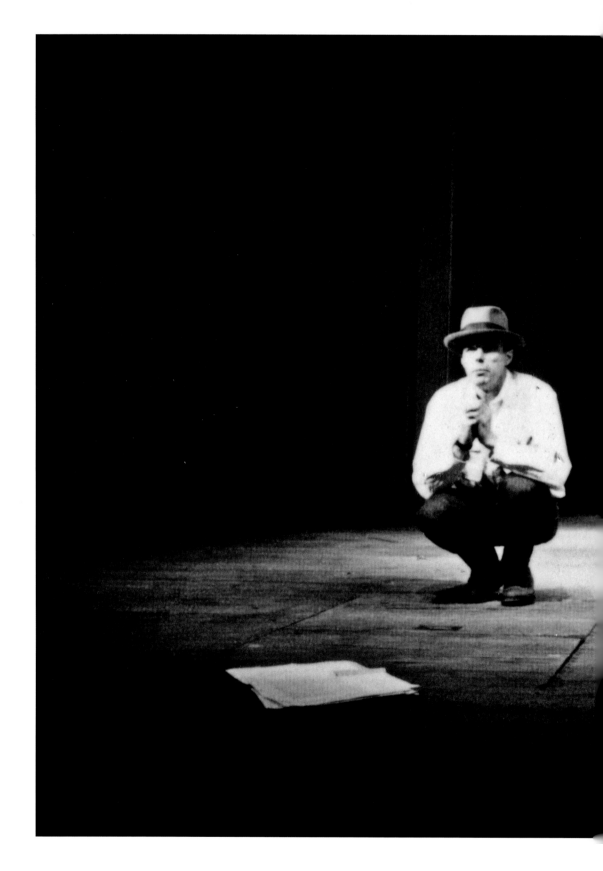

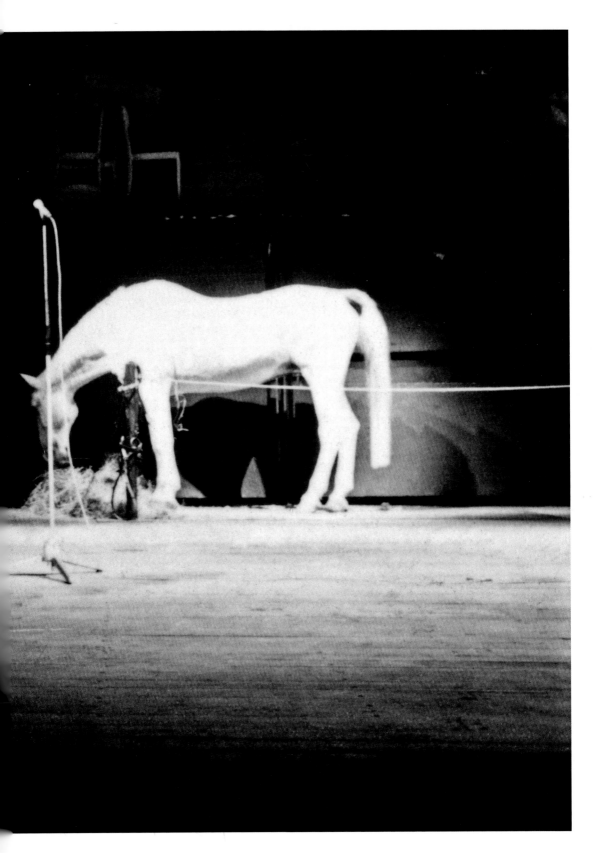

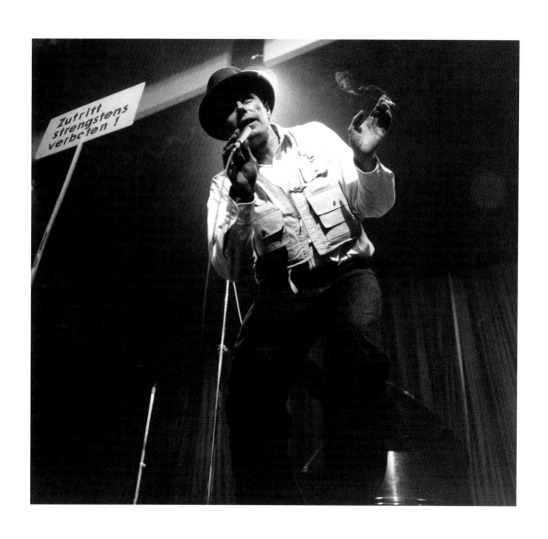

61—62
《Grand Pianojom，我想让你自由》，
1969 年 2 月 27 日，西柏林艺术学院

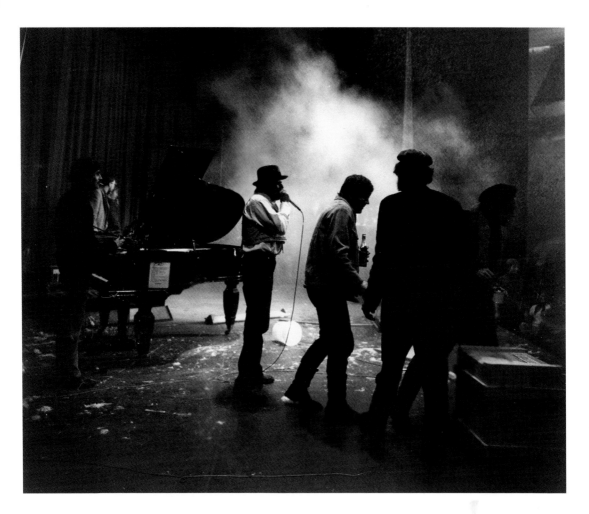

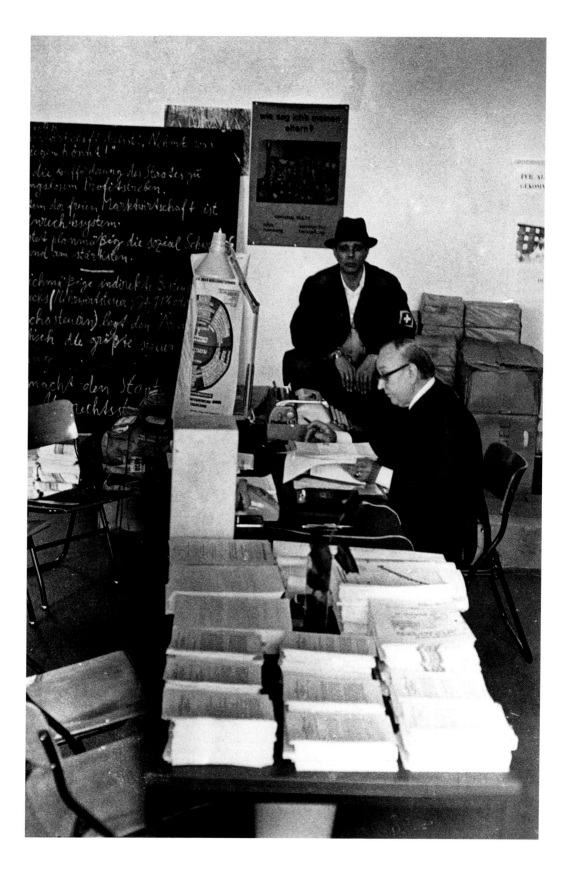

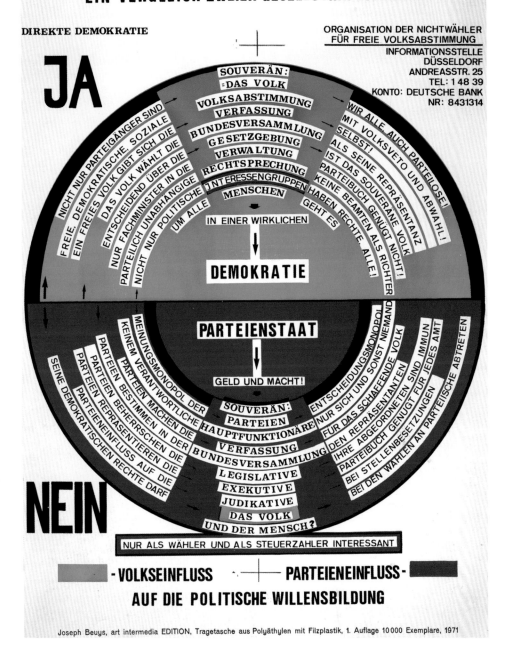

Joseph Beuys, art intermedia EDITION, Tragetasche aus Polyäthylen mit Filzplastik, 1. Auflage 10 000 Exemplare, 1971

◄ 63
博伊斯与卡尔·范斯特博登在"公民投票直接民主组织"办公室，1972 年

64
"公民投票直接民主组织"原则海报，1972 年
Artist Rooms, National Galleries of Scotland and Tate.
Acquired jointly through The d' Offay Donation with
assistance from the National Heritage Memorial Fund
and the Art Fund 2008

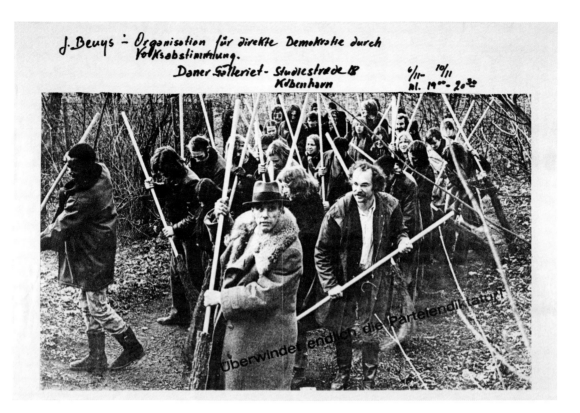

65
打败党派专制，1971 年
海报
Artist Rooms, National Galleries of Scotland and
Tate. Acquired jointly through The d' Offay
Donation with assistance from the National
Heritage Memorial Fund and the Art Fund 2008

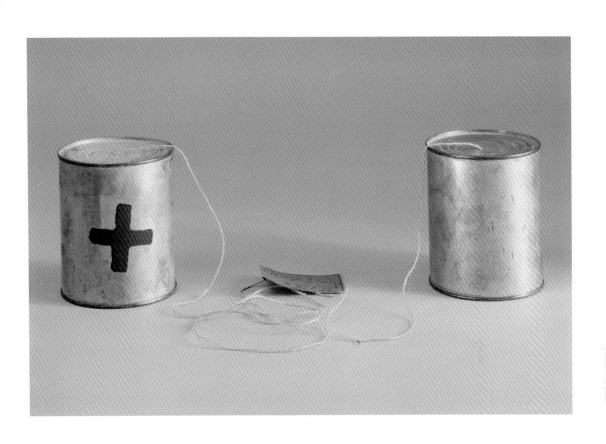

66
《电话 T__R》，1974 年
附有颜料的两个连线罐头组，线和纸
12cm×10cm（4¾ in×3¹⁵⁄₁₆ in）
The Museum of Modern Art, New York

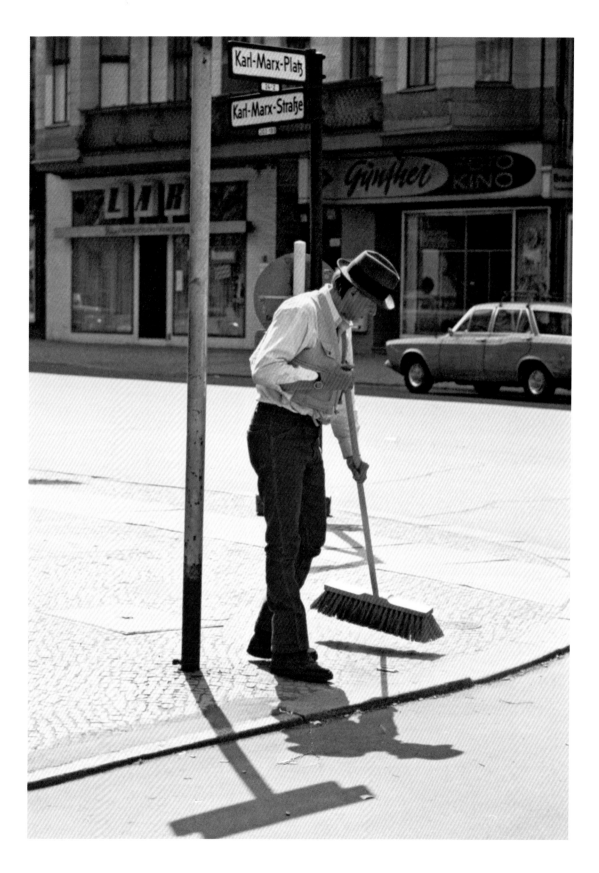

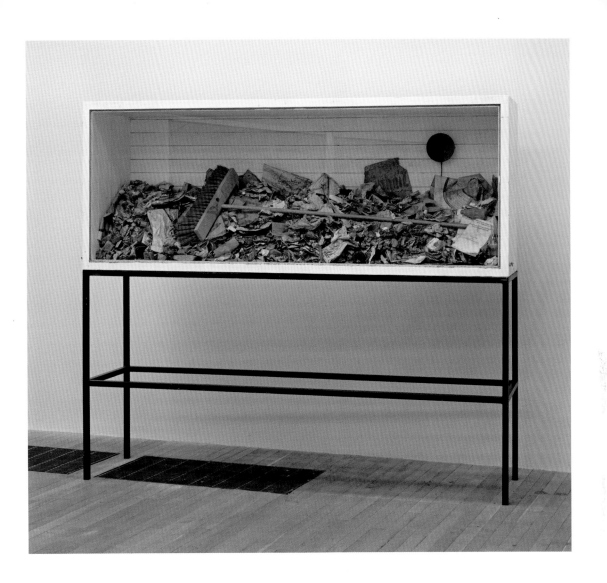

67
《清扫》，卡尔·马克思广场，柏林，
1972 年 5 月 1 日

68
《清扫》，1972 年
橱窗展示，内含土、石头、纸张、垃圾和红毛扫帚，
博伊斯印在塑料袋上的宣传单
200cm×200cm×65cm（79 in×79 in×25½ in）
René Block Collection in deposit of Neues
Museum in Nuremberg

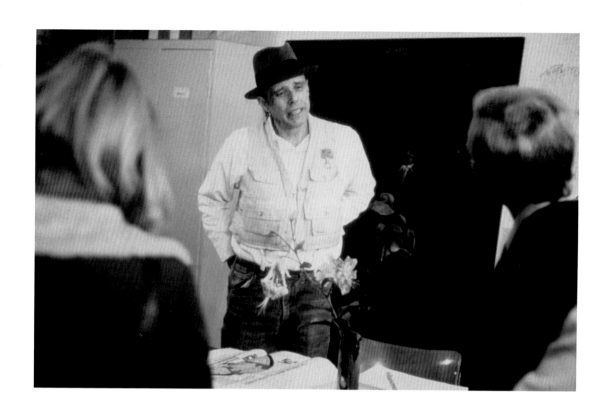

69—70
"公民投票直接民主组织"办公室，"第五届卡塞尔文献展"，
卡塞尔，1972 年

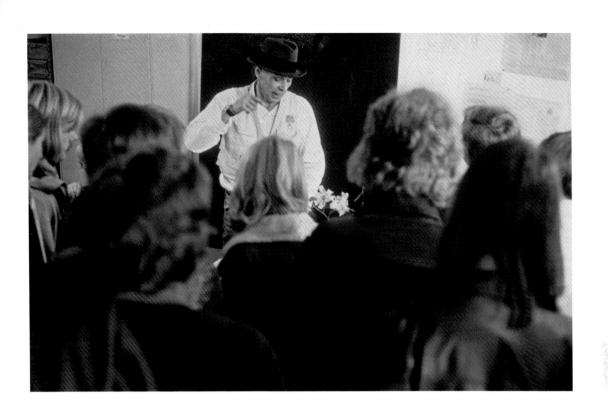

为直接民主的拳击赛，"第五届卡塞尔文献展"，
卡塞尔，1972 年 10 月 8 日

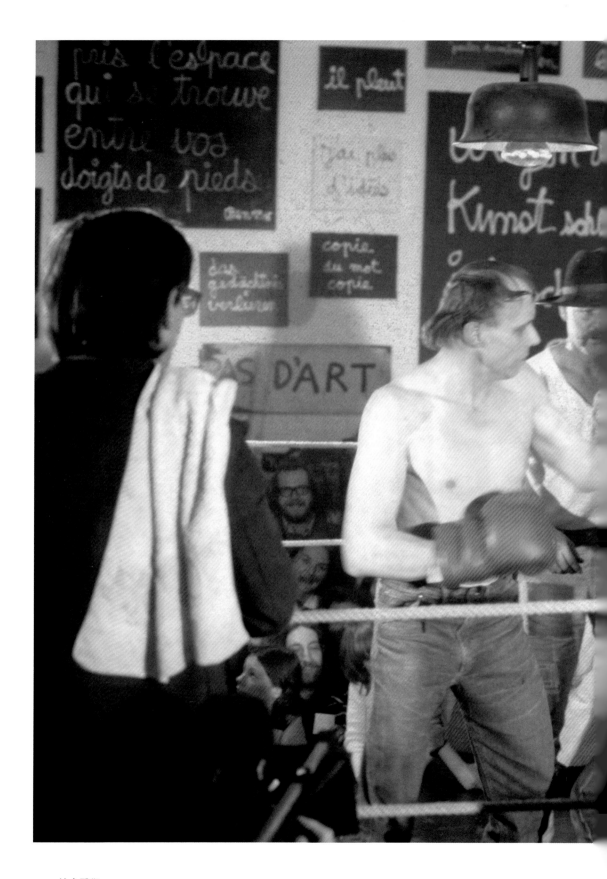

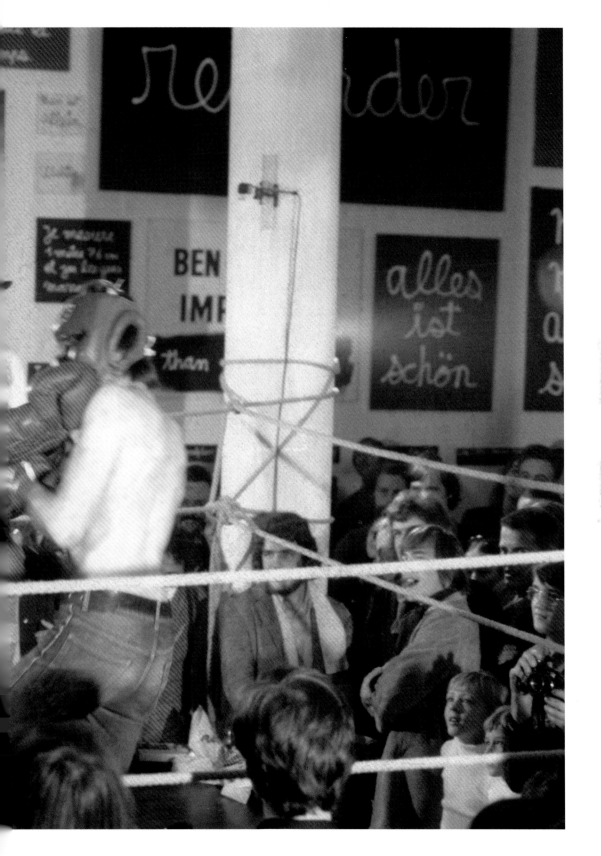

72
《民主是有趣的》，1973 年
纸版丝网印刷
75cm×114.5cm（29½ in×45 ⅟₁₆ in）
Harvard Art Museums/Busch-Reisinger Museum,
The Willy and Charlotte Reber Collection, Louise
Haskell Daly Fund, 1995.268

73 ►
《我们就是革命》，1972 年
丝网印刷，手写文字墨水印在聚酯薄膜上
191cm×102cm（75 ¾₁₆ in×40 ⅛ in）
Hamburger Kunstalle, Hamburg

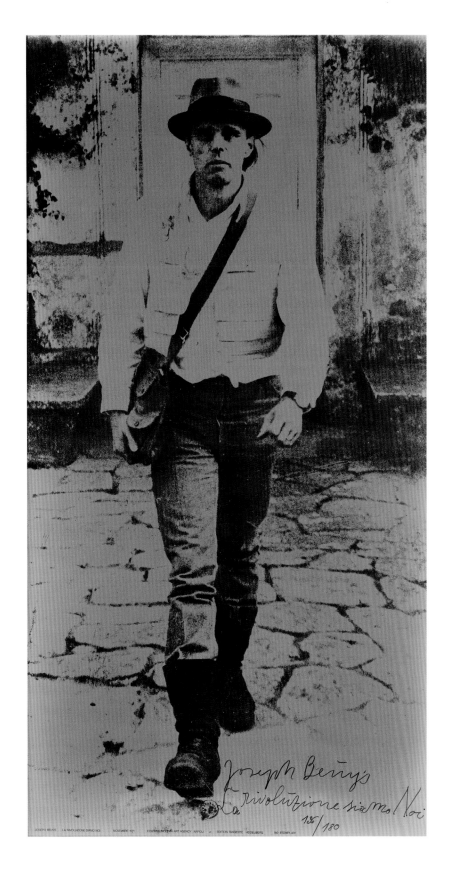

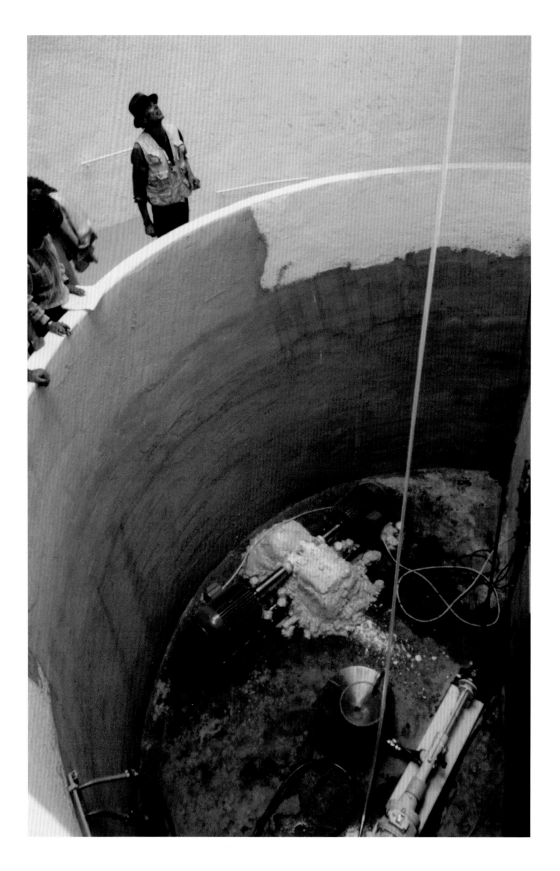

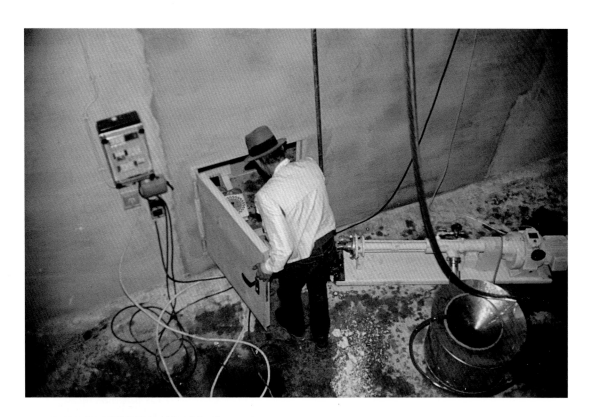

74—76
《车间里的蜂蜜泵》，"第六届卡塞尔文献展"，
卡塞尔，1977 年

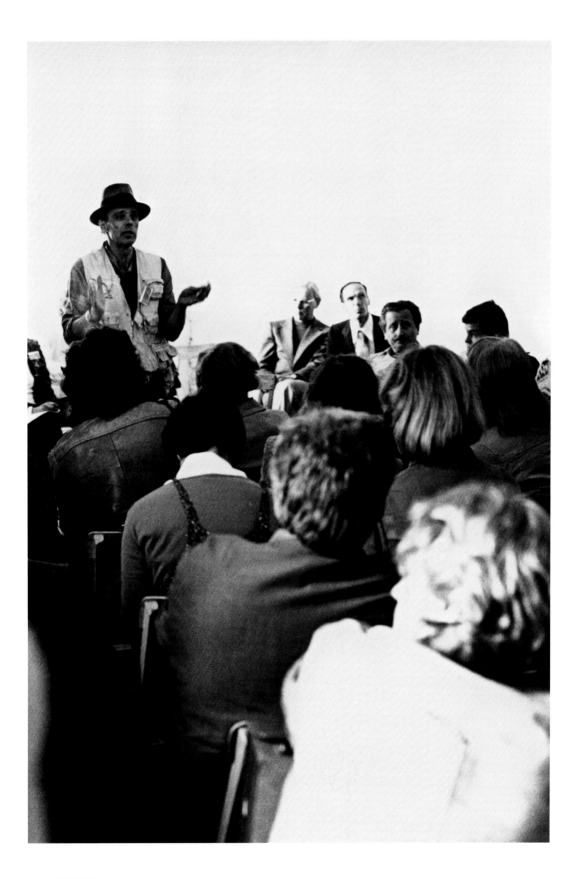

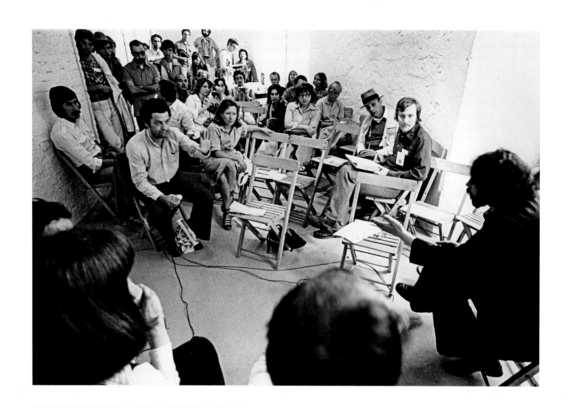

77—79
"自由国际大学创造力和跨学科研究促进会的 100 天",会议期间,"第六届卡塞尔文献展",
卡塞尔,1977 年

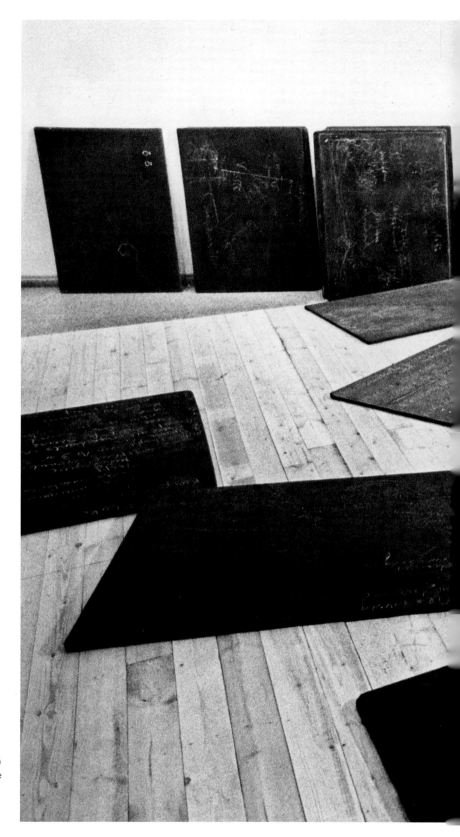

80
博伊斯在装置《（新社会的）
指导力》，Nationalgalerie
im Hamburger Bahnhof,
Berlin
1977 年

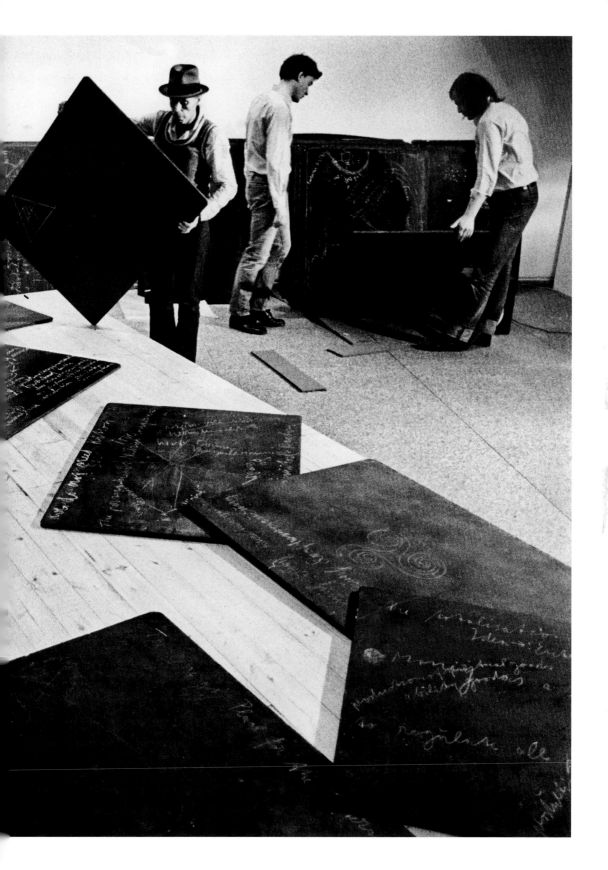

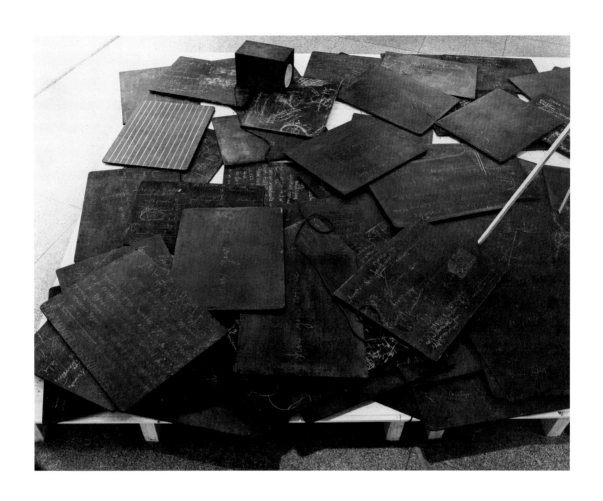

81
《（新社会的）指导力》，1974 年 7 月
环境／装置，100 块木板（用粉笔的边缘书写），
三块粉笔擦，一个灯箱
照片
Nationalgalerie im Hamburger Bahnhof,
Berlin

I AM SEARCHING FOR FIELD CHARACTER

only on condition of a _radical_ widening of
definition will it be possible for art and
activities related to art to provide evidence
that art is now the only evolutionary-revoluti-
onary power. Only art is capable of
dismantling the repressive effects of a
senile social system that continues
to totter along the deathline:
to dismantle in order to build
A SOCIAL ORGANISM
AS A WORK OF ART

82
《（新社会的）指导力》装置第 20 号板，
1974 年 7 月
Nationalgalerie im Hamburger Bahnhof, Berlin

101　社会雕塑

焦点 ⑦

约瑟夫·博伊斯，无政府主义者

"两位意大利人想知道博伊斯是否能被称作非暴力无政府主义者。博伊斯本人给予了肯定。"——摘自"第五届卡塞尔文献展""公民投票直接民主组织"办公室迪克·施瓦兹（Dirk Schwarze）编撰的某日会刊。

"第五届卡塞尔文献展"期间，不少批评者攻击博伊斯仅仅在艺术情境下"上演"了政治事件，他们还暗指社会雕塑对现存的社会体系说好听点是无能，说难听点甚至是对现存社会体系的支持。博伊斯用他的集合艺术《丢勒，我将私自带领巴德和迈因霍夫游历"第五届卡塞尔文献展"，约瑟夫·博伊斯》［*Dürer, I will personally guide Baader+Meinhof through 'Documenta V', J. Beuys*（*Dürer, ich führe persönlich Baader+Meinhof durch die Documenta V, J. Beuys*）］对所谓的不作为进行了回应：这是他改造社会的方式。安德烈·巴德（Andreas Baader）［图83］和乌尔里克·迈因霍夫（Ulrike Meinhof）［图84］是西德城市游击队红党［Red Army Faction（RAF）］）的领袖。

83
安德烈·巴德，约 1975 年

84
乌尔里克·迈因霍夫，时间不详

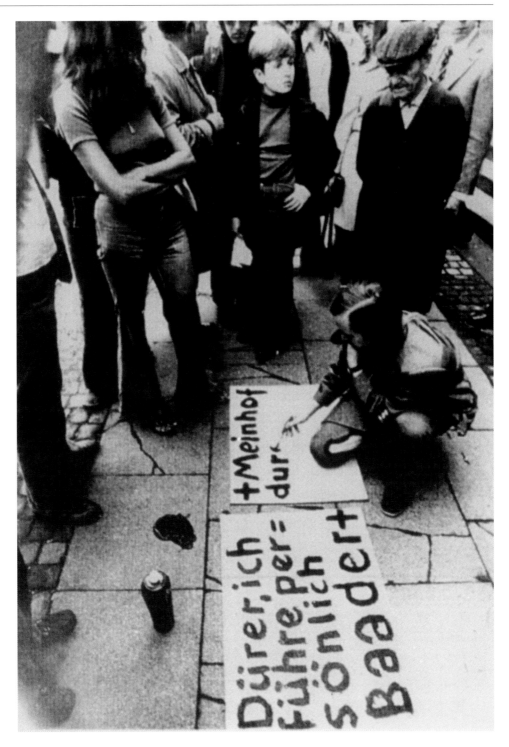

85
托马斯·皮特将博伊斯的宣言写在两块海报板上，
"第五届卡塞尔文献展"，卡塞尔，1972 年

成立于1970年的红党，在接下来的两年对警察、美国军队、右翼报纸和高等法院施行了几次炸弹袭击。总共有6人死亡（其中一人正在抢劫银行），并且有多人受伤。"第五届卡塞尔文献展"刚开始，巴德和迈因霍夫就被逮捕了。红党推行声明中所宣传的"城市游击队观念"。在谴责无政府主义的同时，他们形容自己是一支有纪律的武装部队。"用一种革命的方式介入"资本帝国主义中心。

当博伊斯在"公民投票直接民主组织"办公室讨论社会雕塑之时，红党成为争论的话题。博伊斯注意到一位来自汉堡的艺术家托马斯·皮特（Thomas Pieter），他打扮成阿尔布莱希特·丢勒（Albrecht Dürer，1471—1528）的模样在展览中游行（丢勒是文艺复兴价值观的艺术家代表，也是对博伊斯个人来说意义重大的榜样），博伊斯呼喊："丢勒，我将私自带领巴德和迈因霍夫游历'第五届卡塞尔文献展'。然后他们就将被再社会化。"皮特将博伊斯的宣言写在两块海报板上，并且举着它们在大展中游走［图85］。展览结束之后，博伊斯创作了一个集合艺术，用这些海报板重申他关于社会雕塑能够改变艺术、社会

和激进政治的立场。"巴德"和"迈因霍夫"的展板放在一双博物馆拖鞋中，鞋子里装着固体油脂（人造黄油）和从两朵玫瑰花上取下带满刺的茎，博伊斯将每只鞋都面朝墙壁而摆［图86］。博伊斯将剥夺人民的政治潜质，让他们作为革命斗争武器的红党暴力先驱，与抹杀人民的艺术潜力资本主义的文化体系画上等号。这两种方式都没有为人民靠自己改变现存的社会秩序提供可能。博伊斯的非暴力社会革命艺术项目可以说是跟随着无政府主义原则，呼吁人人参与改变社会。

86 ▶
《丢勒，我将私自带领巴德和迈因霍夫游历"第五届卡塞尔文献展"，约瑟夫·博伊斯》，1972 年
两块木纤维板，两根木支架，颜料，两双拖鞋，油脂，玫瑰花茎
204cm×200cm×40cm （80 ⅜ in×78¾ in×15¾ in）
Museum Ludwig, Cologne

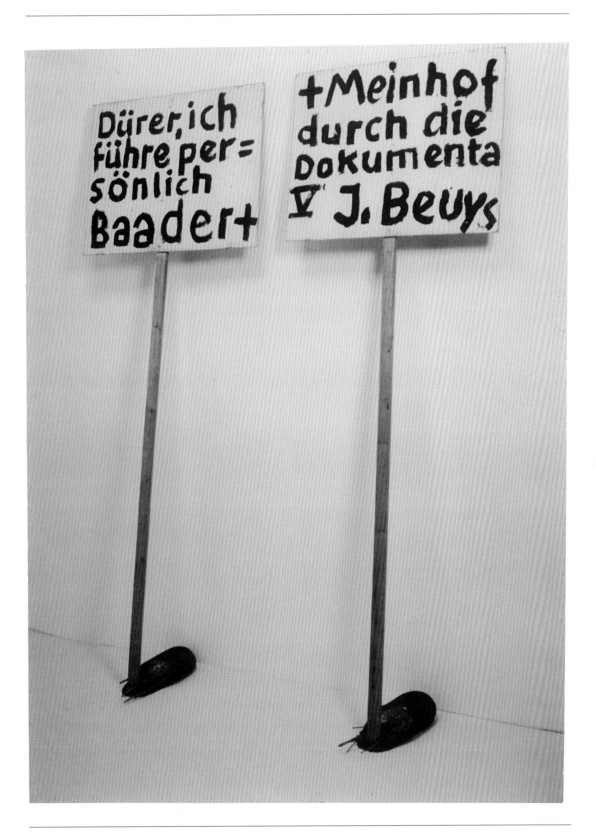

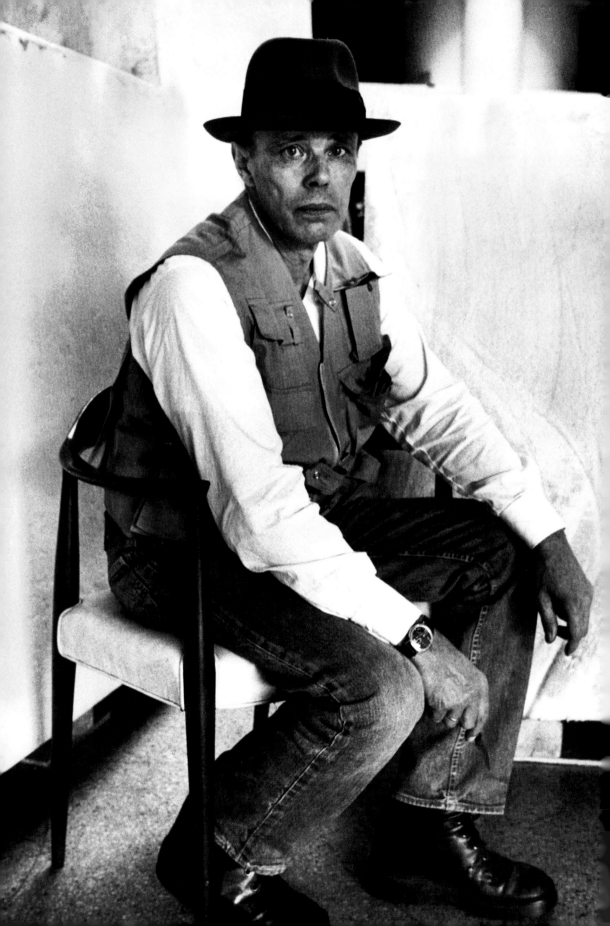

美国萨满

　　20世纪70年代，博伊斯曾试图将社会雕塑引入美国。越南战争期间，他被拒绝入境，但1973年和平条约签订之后，再也没有什么可以阻拦他了。首次10天行程（1974年1月9日至19日）由美国艺术商罗纳德·费尔德曼（Ronald Feldman）资助，包括在纽约社会研究新学校（the New School for Social Research）（1月11日）、芝加哥艺术学院（the Art Institute of Chicago）（1月14、15日）、明尼阿波利斯艺术学院（Minneapolis College of Art）（1月17日）以及明尼阿波利斯代顿画廊（Dayton Gallery, Minneapolis）（1月18日）举办了一系列与学生及妇女团体的讨论。1973年至1974年的石油危机使博伊斯产生了灵感，想要将社会雕塑的理念作为一个非传统的"西方人能源计划"引入美国。他的行动始于社会研究新学校，在那儿，他向礼堂内挤满的听众宣布："有必要建立一种全新的艺术，这样的艺术可以揭露全社会与人类的问题——以及这种新的方式——我称之为社会雕塑——可以实现人类未来的理想。"每到一处，讨论都吸引了很多人参与，然而这项"计划"并未引起太多的媒体关注，为数不多的评论也以负面居多。

[87]

取悦美国的博伊斯

[90—93]

　　5月，博伊斯返回纽约，表演了《我喜欢美国，美国也喜欢我》（*I like America and America Likes Me*）。这部作品在德国艺术经纪人雷内·布洛克（René Block）的曼哈顿画廊（Manhattan gallery）开幕活动中上演了3天（5月23日至25日）。鉴于在他早前访问期间所受的冷漠接待，活动的题目显得颇为讽刺。博伊斯很难被美国"喜欢"，他所"喜欢"的"美国"本质上也远不同于其他任何国家。这部作品的焦点是"美国"在征服篡权文化的道路上已走向没落。

[90]

　　飞机抵达纽约，博伊斯裹着毛毡，坐在一个医用轮椅上由救护车送达雷内·布洛克画廊。画廊里，栅栏隔出一小块区域养着一只松开绳索的荒原狼。博伊斯将与它共度几日，整个过程会用相机和摄像机拍下（晚上他睡在宾馆）。三天后活动结束时，他依然裹着毛毡，坐在医用轮椅上再次由救护车送至机场。为什么要选荒原狼呢？因为在美洲的土著人的神话故事中，他们将这种动物尊崇为"魔术师"的化身；而欧美裔却不以为然，还加以残害。博

◀ 博伊斯在古根海姆艺术博物馆，纽约，1979 年 11 月

伊斯认为荒原狼是"美国能量集合的精神创伤：是所有美国人与印第安人——红族人（the Red Man）——之间的创伤"。只有理解并"制服"这种强大的动物才能"化解创伤"；博伊斯的表演行为是整个过程的催化剂。往返美国，裹着毛毡前往画廊是想将他的精力都集中在这次交锋上，强调"我喜欢美国"（I Like America）不仅仅是公共艺术的一次行为表演，他解释道："我想要孤立我自己，隔绝我自己，除了荒原狼，不看美国的任何其他东西。"

博伊斯带了一个火把、两长条毛毡、手套、一根拐杖、50份《华尔街日报》（*Wall Street Journal*）（每日更新），挂在脖子上的三角铁一直悬到腰间，并不时地弄出声音。角落里的稻草堆用来给荒原狼睡觉（也许是给博伊斯，或他们一起），而这个区域也对参观者开放，让他们可以透过栅栏观看行为表演。博伊斯会周期性地进行一场一个半小时的仪式，在非语言层面上与荒原狼进行"能量沟通"，并透过它"联结美国"。他戴上手套，拿起拐杖，将自己裹进毛毡撑出一个"帐篷"的样子，把拐杖从顶部慢慢露出来。在几次跟随荒原狼的活动调整自己的姿势之后，他躺在了地面上，依旧裹着毛毡，让自己看起来很脆弱。然后，博伊斯跳出毛毡，用三角铁发出三次清脆的声音。此后便是一阵沉寂，紧接着栅栏外的扬声器里播放了一段预录好长达20秒的涡轮轰鸣声。涡轮代表了脱离自然生活力量的人类技术混乱且专横的力量，而三角铁所发出的轻柔悦耳的声音则代表人类创造性地连接世界的能力。最后博伊斯将那50份荒原狼不时玩耍甚至在上面排泄的《华尔街日报》收集到一起，在走出栅栏与观众交流之前，将它们堆成整齐的一捆。报纸在其中代表了资本主义以及政权系统的"毫无生气"的能量，它们让美国公民疏离了"美国"，从而束缚了它们改变社会的潜能。

[91]

[93]

[92]

▶ 焦点 ⑧ 让萨满蒙羞，第 120 页

回顾展

1979年，博伊斯回到纽约，帮忙筹备他首个（也是最后一个）在大型机构举办的个人回顾展。古根海姆博物馆将全部场地都腾给了博伊斯，他与馆长卡洛琳·蒂斯德尔（Caroline Tisdall）合作，将他一生的作品按时间顺序设计成二十四"站"的展示。大部分作品安置在玻璃橱窗里，而还有一些，比如《蜂蜜泵》，则直接放在地板上。这次展览包括了绘画、雕塑还有装置，展现了博伊斯所有作品的发展轨迹。

评论家唐纳德·库斯比特（Donald Kuspit）在杂志《美国艺术》（*Art in Ameirca*）中称这些陈列作品的"原生"、"粗犷"使他震惊，摆脱了艺术的传统美学价值。就像是人类学

考古挖掘的物品，又或是被信徒珍视的神圣"遗宝"，库斯比特认为这些作品想要推动"生命的精神转变，引导人们觉醒，让他们意识到生命中真正重要的是什么，甚至是找寻出新的[94—96]定义"。然而，博伊斯"不惜一切代价改造沟通"的追求已经掩盖了其早期作品的仪式感。20世纪60年代末，博伊斯对行为艺术和政治活动的关注，与作品越来越夸大的尺度结合到一起，例如《制造动物油脂》（*Tallow*）（入口坡道空间里一个20吨重的雕塑），让他的艺术降到名流时尚的附属地位。其他的评论则更为刻薄。《艺术杂志》（*Arts Magazine*）的评论家金·莱温（Kim Levin）在承认博伊斯成就的同时，也将他推动人类进入更高意识水平的野心比喻为纳粹运动中宣言德意志民族精英社会使命的虚华口号。最激进的攻击来自侨居德国的文化批评家本杰明·布赫洛（Benjamin Buchloh），他在1980年1月的《艺术论坛》（*Artforum*）上发表的论辩中暗指博伊斯的作品就是法西斯主义。

▶ 焦点 ⑨ 带有偏差的抨击，第 122 页

在《艺术论坛》上受到抨击的博伊斯，依然获得一批纽约激进分子的邀请，与他们一起抗议最近遭到市政官员的驱逐。他们改造了一栋位于下东区德兰西街（Delancey Street）123

87
"西方人能源计划"海报，1974 年
Internet photograph : Courtesy
Ronald Feldman Fine Arts, New York

号的废弃建筑进行反资本主义艺术展——"房地产展"（Real Estate Show）。1月8日，在雕塑家彼得·蒙宁（Peter Mönnig）的邀请下，博伊斯联合艾伦·摩尔（Alan Moore）（无政府主义艺术评论家、历史学家）、贝基·豪兰（Becky Howland）（雕塑家、画家）还有别的一些艺术家共同加入了这次为即兴收复而艺术性地侵犯私人财产的活动中。尽管当局拒绝撤销控制，"房地产展"却激发了摩尔与合作者改造了第二个位于利文顿街（Rivington Street）156号的空大楼，将它变为一个非商业性的艺术与文化中心，并授名为 *ABC No Rio*。如今这个中心还存在，其宗旨与博伊斯的价值观也保持一致：

[88—89]

> 我们力图促进艺术家与活动家相互得益的交流。*ABC No Rio* 是一个人们可以分享资源与想法从而影响社会、文化以及社区的地方。我们相信艺术与积极的精神并非只属于内行、专家和权威，而是属于每一个人。我们的梦想是拥有一群积极行动的艺术家和有审美能力的活动家。

为了传达这种精神，博伊斯也将"社会雕塑"扩展至博物馆、画廊、艺术馆的视界之外。

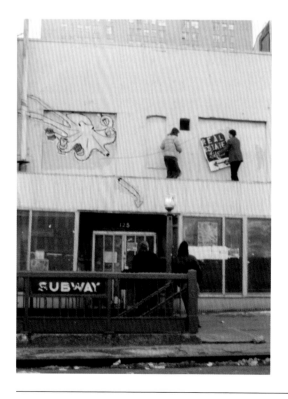

88
占领德兰西街 123 号策划"房地产展"，
1980 年 1 月
由哈里·施皮茨、贝基·豪兰协助，他们在建筑外墙上画了"章鱼"，配上"房地产展"的广告标示，约瑟夫·内什瓦塔尔与彼得·穆宁在楼下看着

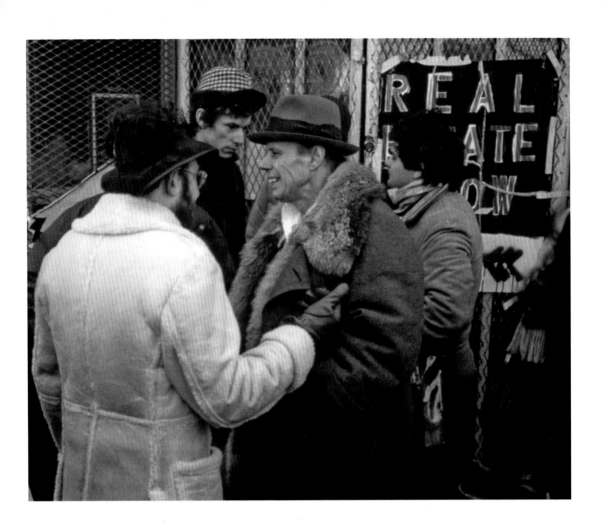

89
约瑟夫·博伊斯在锁住的"房地产展"场地之外，
1980年1月8日
由左至右：罗纳德·费尔德曼，艾伦·摩尔，约瑟夫·博
伊斯和约瑟夫·内什瓦塔尔。
芭芭拉·布鲁克斯摄

90
博伊斯抵达纽约雷内·布洛克画廊，准备
表演《我喜欢美国，美国也喜欢我》，
1974 年

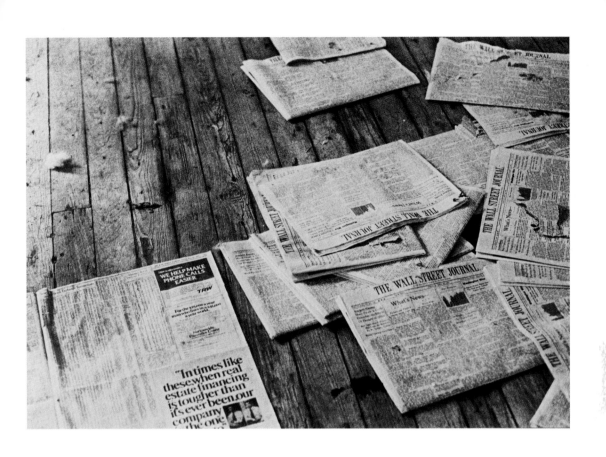

91
《我喜欢美国，美国也喜欢我》中的《华尔街日报》，
1974 年

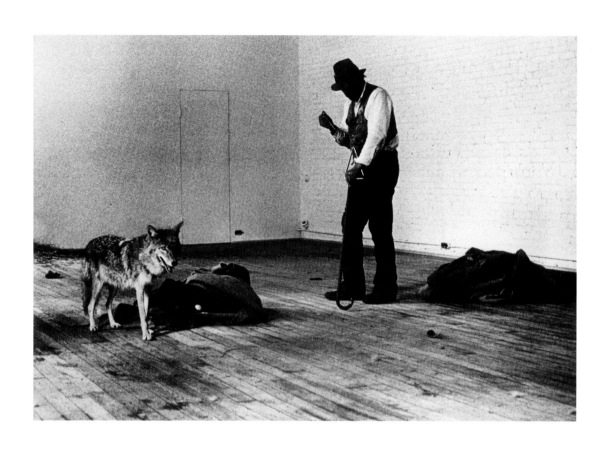

92
博伊斯与《我喜欢美国，美国也喜欢我》
行为艺术中的荒原狼，1974 年

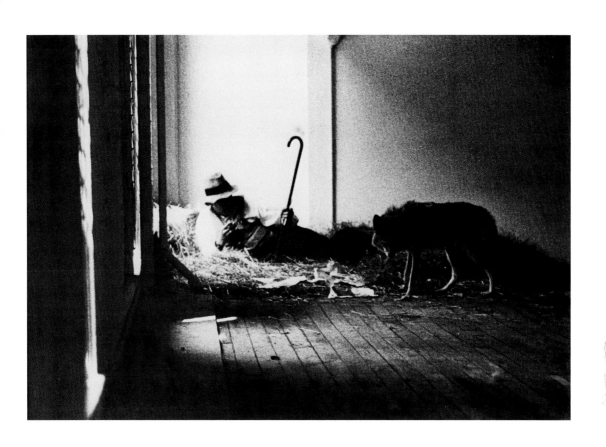

93
博伊斯在《我喜欢美国，美国也喜欢我》
行为艺术中的草垛上休息，1974 年

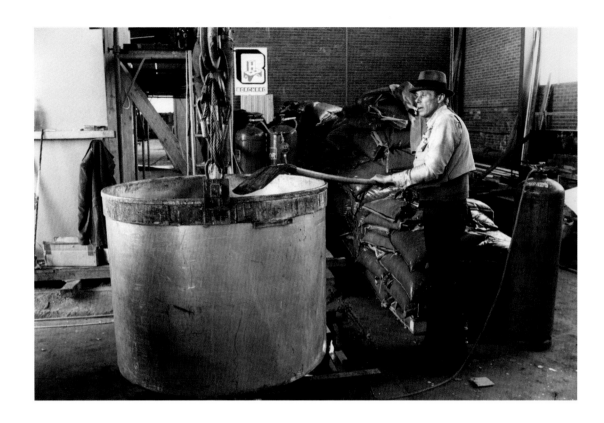

94—95
博伊斯正在制造动物油脂。《制造动物油脂》是博伊斯对西德明斯特社（Münster）发出参与户外特定区域雕塑展邀请的回应。与其用艺术作品装点现存的城市环境，不如直接展示它的丑陋。在城外的一个混凝土工厂里，博伊斯制造了一个当地大学地下室中的坡道入口的胶合板模型。数日内，他将数桶煮沸的羊牛肉油脂倒入模型中。当浇铸冷却凝固后，它们被切成小块，送到明斯特的威斯特法伦博物馆院子中。博伊斯将这样的过程比作"取一颗牙齿看其衰败"。
1977 年

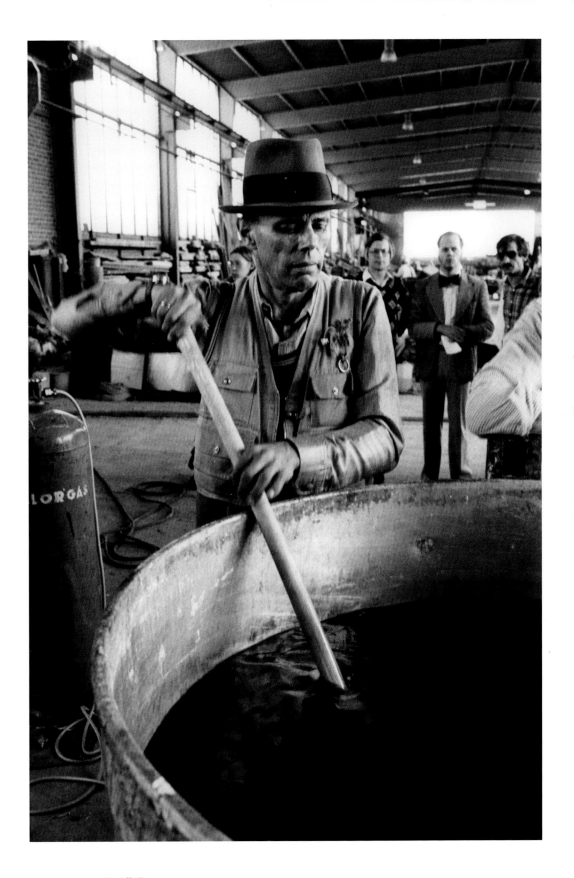

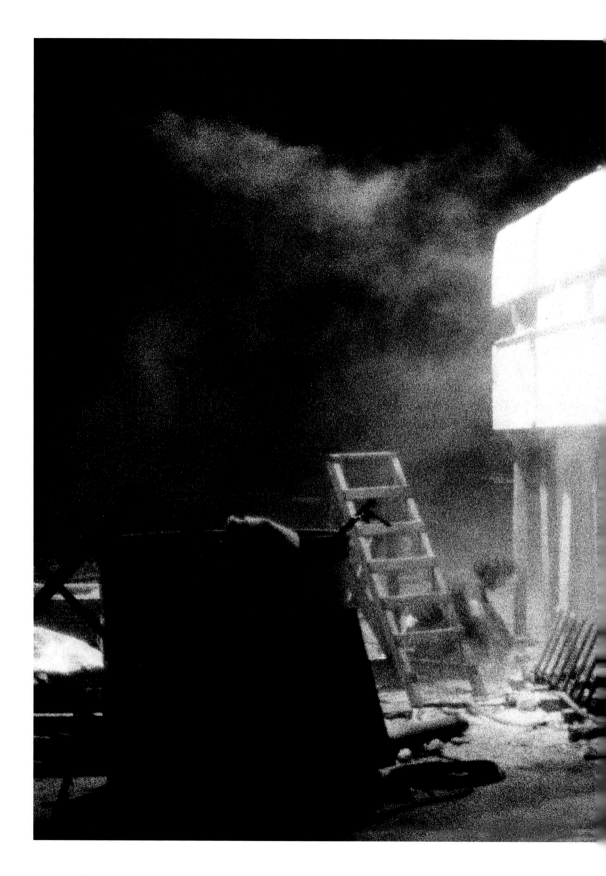

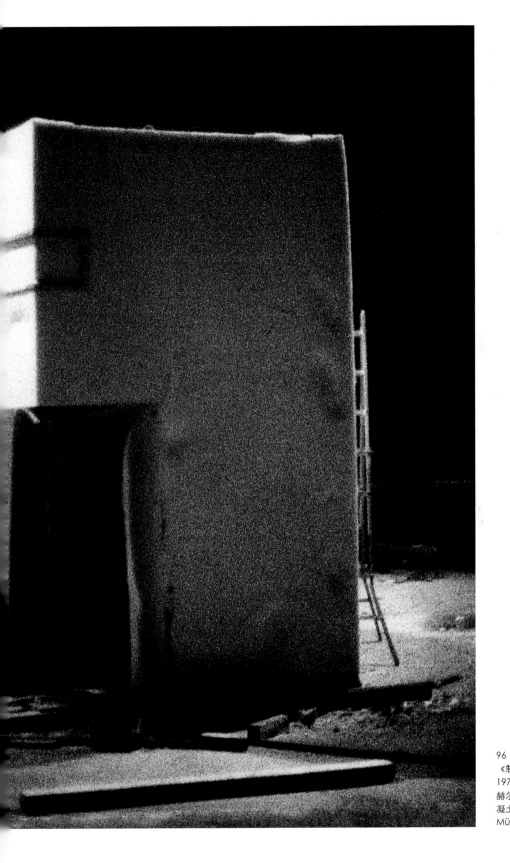

96
《制造动物油脂》，
1977 年
赫尔曼·伯查德混
凝土厂
Münster-Roxel

焦点 ⑧

让萨满蒙羞

《我喜欢美国，美国也喜欢我》展现了博伊斯对自己是治疗社会顽疾巫师的定位［图98］。"我们已经到了一个可以不再依赖领袖、宗教和神灵的进化阶段"，博伊斯说道：

> 这种自由的认知在时间上与当下历史性关键危机点契合，是精神上的贫困与摧毁世界力量的结合。而这种潜在自由的矛盾在于，人们——自由的个体——面对着自己创造的复杂社会，选择将责任委派给一小群统治者，他们的专制控制远胜于最独裁的助教，而其破坏的潜力史无前例。而现在，也是前所未有需要与其他生命形式相互合作的时刻。只有人类能够掌控全局。只有（个）人，因为其自由，才能够与其他物种进行互联。

然而，在这个例子中，他的作品却指向了一个他知之甚少的境地，一个他并未涉足过的社会。多年以后，土著艺术家詹姆斯·路那（James Luna，1950—　）——南加州亚路斯安诺部落（Lusieno）族人——在2001年的一场名为"原始岩画运动"（*Petroglyphs in Motion*）的表演中调皮地讥讽了博伊斯关于美国土著人民饱受压迫的说辞。采纳时尚模特快速变换身份角色的方式，路那在阿帕奇族（Apache）音乐家达伦·维吉尔·格雷（Darren Vigil Gray，1959—　）的鼓乐伴奏下，演绎了一系列典型的印第安纳人物形象。首个出场名为"萨满"［图97］的角色是对"我喜欢美国"中最具标志性的时刻——当困惑的荒原狼看着他时，博伊斯从自己的毛毡"帐篷"中伸出了自己的手杖——的夸张效仿。路那用一块大众市场上常见的"印第安纳"毯替换了博伊斯的毛毡，用高尔夫球杆替换他的手杖，用一名艺术受众替换了荒原狼。在艺术事件中，土著"萨满"重新演绎博伊斯行为的景象，意味着博伊斯的行为艺术只是欧洲文化混淆当代土著人民生活现状的又一次揣测。当然，博伊斯并不是首个陷入这一悖论的善意欧洲艺术家。

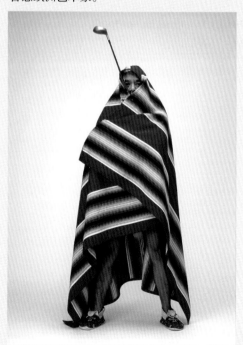

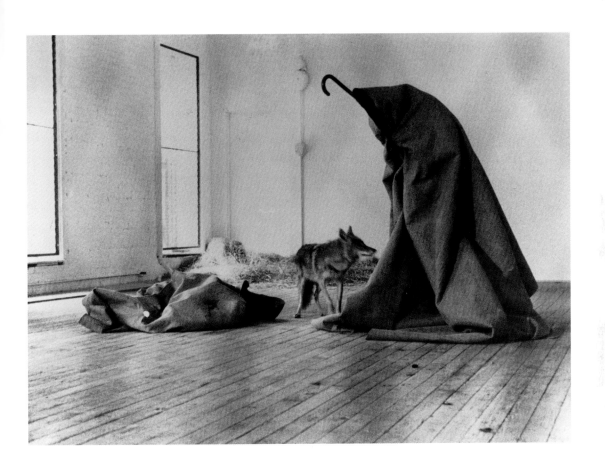

◄97
詹姆斯·路那,
"萨满",原始岩画运动,2001 年

98
博伊斯与《我喜欢美国,美国也喜欢我》行为艺
术中的荒原狼,1974 年

焦点 ⑨

带有偏差的抨击

本杰明·布赫洛在《艺术论坛》上的评论也许影响了未来数年美国人对博伊斯的看法，也因而值得我们一再地回味［图99］。针对博伊斯处理"纳粹主义"遗产的方式，布赫洛声称他的艺术是对19世纪德国种族优越感的重现，就好似反犹太民族的理查德·瓦格纳（Richard Wagner，1813—1883）为展现德国神话和传奇而创作的史诗般歌剧。布赫洛将博伊斯贬斥为瓦格纳音乐的"荒诞尾声"，并将他的成功归咎为战后西德还残存的对"纳粹主义"的文化迷恋。比起商业电影、电视、广告和商品市场的"视觉意识形态"，他认为博伊斯的作品在社会功用方面也是乏善可陈。他称这些作品诱使我们忘记了它们本不属于自己，也抑制了起重要作用的信仰或神经官能等部分的作用（布赫洛将博伊斯的倾慕者比作僵尸般的狂热分子）。总之，他认为博伊斯的事业发展了文化工业（culture industry），通过用艺术新星"精彩"作品分散公众的注意力的方式，支持了资本主义。

布赫洛引用瓦尔特·本雅明（Walter Benjamin，1892—1940）1936年的著名论文《机械复制时代的艺术作品》（*The Work of Art in the Age of Mechanical Reproduction*）为结语，断言博伊斯想要"将政治融入艺术"的尝试是法西斯主义的重演。本雅明认为法西斯主义政治的美学维度，与前工业化时代承担强化社会现状文化内涵的艺术品的"灵韵"（aura）相似。而法西斯主义堕落的审美品位，与工业无产阶级追求机械复制式的大众艺术形成了鲜明对照，这些大众艺术毁掉了传统艺术的"灵韵"，还有这些艺术触发的独裁主义社会文化关系。本雅明认为，马克思主义早已在策略上将无产阶级现代机械复制艺术的感受等同于工业化的社会经济力，也等同于放弃美化政治本身。1936年，本雅明期盼法西斯主义式的政治在历史进步中能因其堕落与倒退而彻底消失。不久的几次事件后，本雅明的同伴西奥多·阿多诺（Theodor Adorno，1903—1969）重新审视了资本主义制度下艺术的功能，并指出本雅明指认的大众艺术同样也是法西斯主义宣传不可或缺的工具。这就为阿多诺在二战后提出"重要的艺术必来自大众文化"做了铺垫，也加固了布赫洛的论点。在整篇的抨击中，布赫洛将博伊斯的作品与那些远离大众文化的艺术进行了对比，主要就是质疑大众对其的感受。

但为什么布赫洛立场并不明确呢？他是如何用阿多诺的方式谴责博伊斯是资本主义文化产业共犯的同时，又通过引用本雅明1936年的论文对秘密的法西斯主义（crypto-Fascism）进行了声讨？本雅明作为马克思主义批评家，捍卫的是资本主义社会中"无产阶级"大批量生产的大众艺术。无论怎样，中伤已造成：博伊斯在美国的声名遭到了连累。

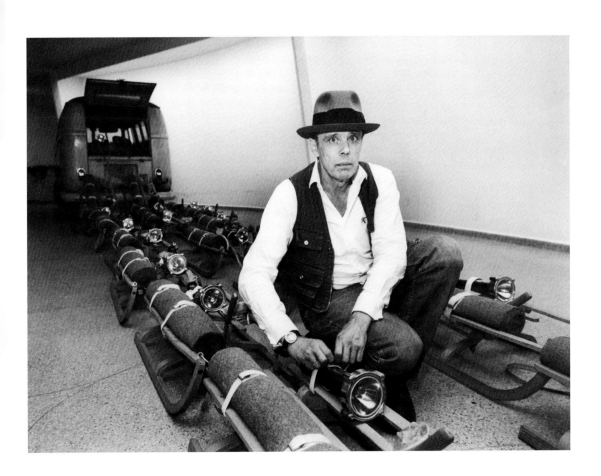

99
博伊斯装置作品《群》（1969 年）
在"博伊斯回顾展"中，1979—1980 年
Guggenheim Museum, New York,

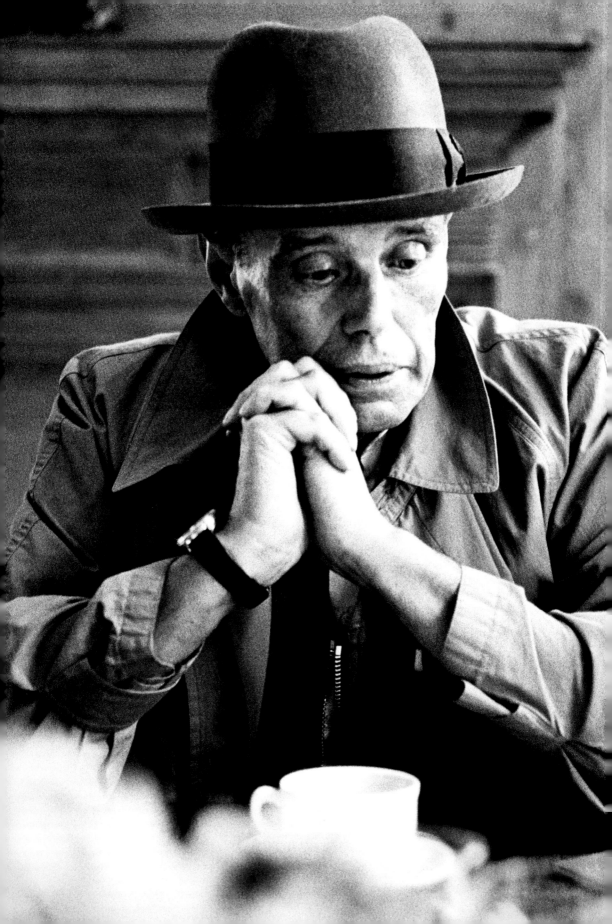

生态活动家

[101]

20世纪80年代早期，在美国的努力下，北美公约组织（the North American Treaty Organization）（NATO）军事联盟通过在西德部署核巡航导弹，加剧了与苏联的冷战对立局面。博伊斯以艺术家的身份，参与了这一危机升级的阻止行动。在1982年6月10日晚上举办的音乐会上，他与德国流行摇滚乐队BAP一同演唱了反对核战的歌曲。第二天，他又参加了一场50万人规模的和平示威活动，反对美国总统罗纳德·里根（Ronald Reagan）访问波恩（当时的西德首都）。博伊斯以及其他19位来自自由国际大学的代表还参与了西德绿党（West German Green Party）的创办，该党提倡全面的生态项目，倡议废除代议制的政治体制，支持通过全民公决、可召回代表等机制引导的直接民主制。

[100,102]

博伊斯被列入了绿党的选举名单，并且参与了绿色运动（the Green movement），余生致力社会雕塑。1985年，在一次采访中博伊斯称："绿党很难明白生态政治提倡的是真正接纳所有人，并让他们意识到是如何被接纳的一种创意与文化的概念。这种途径既可以在不破坏环境的情况下带给我们能源，也能让我们自己得以兴盛。它将带领我们进入一个新能源时代。这不仅是一个有关自然保护的问题，也关乎创造自然。"博伊斯将这些理念都付诸1985年的

[103]

作品《卡布里电池》[Capri Battery（Capri-Batterie）]中，它将新鲜柠檬和黄色灯泡放在一起；寓意着通过整合人造世界与自然达到环境可持续性也许比想象中要简单。然而，博伊斯

[58,99]

并不是一直这样乐观，就如他1969年引人瞩目的作品《群》所呈现的那样。将一辆象征着工业文明（以及"纳粹主义"——大众汽车的"大众自造"概念就是那个时期的产品）的生锈厢式货车与北方游牧文化的交通策略进行对比，博伊斯给木制雪橇上配上了一条毡毯（来自环境的保护）、油脂（基本营养）以及一支手电筒（用于辨认方向）。24架雪橇簇拥在厢式货车后面，就好像是齐步向前目标一致的一群动物。如果作为一个物种我们想要成功的话，显然我们需要摆脱对工业化的依赖并重新与自然建立联系。用博伊斯的话来说："这是一个急迫的目标[……]在一个紧急的状态下，大众公共汽车的用途被限制了，为了确保生存，更多直接与原始的方法需要被采纳。"

1982年，对恢复生态而言，重要的作品是博伊斯在"第七届卡塞尔文献展"上的贡献，他在卡塞尔通过种植7000棵橡树发起了一个城市造林项目。博伊斯在1981年11月20日展示了

◀ 博伊斯，1985 年

自己"造林"的社会雕塑计划。数月之后，在接受《工作室》（*Studio*）杂志理查德·德马科（Richard Demarco）采访时，他称这个倡议是自己创作的新阶段，他希望借此不仅能刺激卡塞尔人民，更能刺激全世界人民。用博伊斯的话来说，《7000棵橡树》［*7000 Oaks*（*7000 Eichen*）］是"在社会内部革新人类生命事业的标志性开端，在这样的情境下，也能为一个更美好的未来做好准备"。种植橡树对于改善环境的贡献将超越种植者一生，就其本身而论，是一种"爱"的行为。在卡塞尔，每一棵橡树都将配备一块开采自本地的火山岩石碑。石碑上标注着种植地点，描述着当下的状况，而树木本身，博伊斯认为，代表着"充满渴求的创作过程"。《7000棵橡树》耗资300万德国马克，尽管卡塞尔市政议会给予了象征性的财 [104] 政支持，但事实上它们与州政府（由保守派基督民主党控制）并未真正给予资金。然而，在1982年3月，博伊斯得到了迪亚艺术基金会（Dia Art Foundation）的承诺，他们答应资助卡塞尔的造林项目，这使他有能力购买石碑。1982年7月19日"第七届卡塞尔文献展"开幕式上， [105] 博伊斯在弗里德里希广场（Friedrichsplatz）中心正对着展览大厅的地方种下了第一棵树，并立上了石碑。其余的石碑则堆在弗里德里希阿鲁门博物馆（Kunsthalle Fridericianum）的草坪 [106] 上，以供在市内其他地方种植时使用。为了强调计划的反独裁主义目的，1982年6月20日——他种下第一棵树后的第二天，博伊斯将一件镶金的俄国恐怖沙皇伊凡的皇冠复制品，在一个公众活动上融化并铸入了另一个象征和平的雕塑中。《阳光下的野兔》［*Hare with Sun*（*Hase mit Sonne*）］这件雕塑卖了一大笔钱，所有收入都被用于《7000棵橡树》计划。在接下来的几年里，资金来源不断扩展，包括由34位支持该项目的艺术家所举办的艺术拍卖会，还有将"约瑟夫·博伊斯在此支持自己的生态事业"的声明与他的照片放在一起的威士忌广告活

动。整个项目历时5年，由自由国际大学协同卡塞尔的社区议会与市民活跃分子们共同完成。

不幸的是，博伊斯有生之年未能看到由自己儿子温泽（Wenzel）在1987年"第八届卡塞尔文献展"开幕式上种下的最后一棵橡树。1985年5月末，他患上了肺炎，健康状况急速下滑。1986年1月23日，当他在自己的杜塞尔多夫·奥伯卡塞尔画室（Düsseldorf-Oberkassel studio）工作时，突发心脏病猝死，终年64岁。

▶ 焦点 ⑩ 20世纪的尽头，第136页

博伊斯之后

那么，博伊斯对今天又有什么意义呢？他在20世纪60至80年代"艺术品非物质化"，以及艺术价值提供者的审美缺失问题上都扮演了重要角色。博伊斯还帮助将表演行为艺术引入欧洲，并为之添加了需要关注的严肃性。此外，他也算得上是20世纪探索无政府主义政治的艺术家之一。这在相关的学术文献中常常被忽略，然而当资本主义之外的人性化选择变得越来越稀缺时，已然成为我们后马克思主义时代（post-Marxist age）非常重要的部分。当然，我们不应该忘记艺术的灵魂：就如最近的展览"鲁道夫·施泰纳与当代艺术"（沃尔夫斯堡艺术博物馆，2010年5月13日至10月3日）[Rudolf Steiner and Contemporary Art（Kunstmuseum Wolfsburg, 13 May–3 October 2010）]所显露的，博伊斯不是记载中唯一固守施泰纳信念的艺术家。博伊斯在德国对纳粹遗产的共识上也做出了卓越的贡献，这一点被广为认同和传颂。然而，他最为重要和独特的成就还是他提倡的社会雕塑的观念，以及融入其中的生态视野。

101
博伊斯与摇滚乐队 BAP 表演 "晴日换雨"
（Sun instead of Rain），
反核武器集会，波恩，1982 年 6 月 10 日

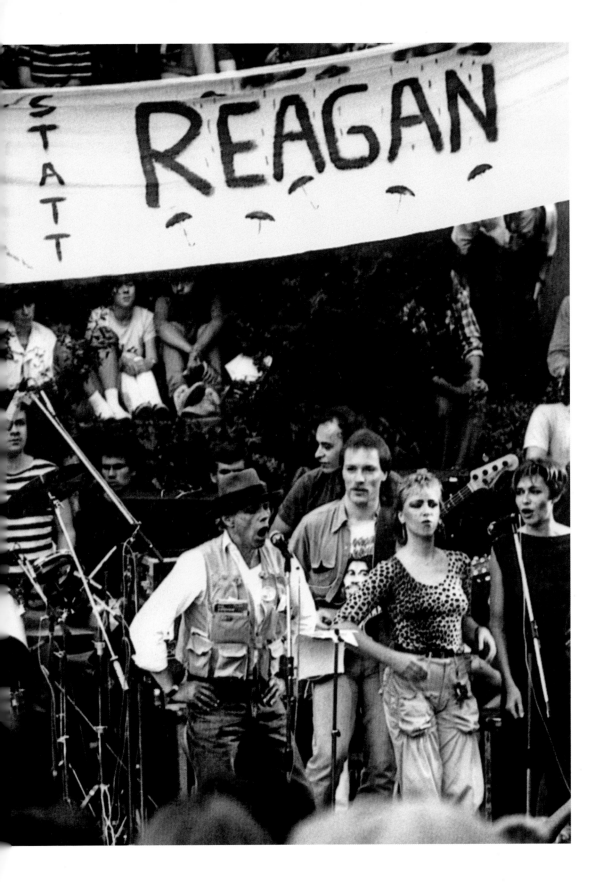

bei dieser Wahl:

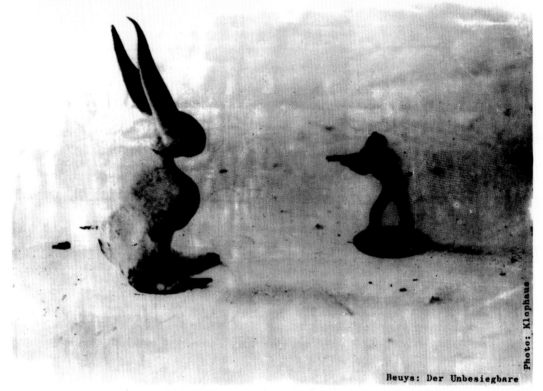

Beuys: Der Unbesiegbare

Photo: Klophaus

die GRÜNEN

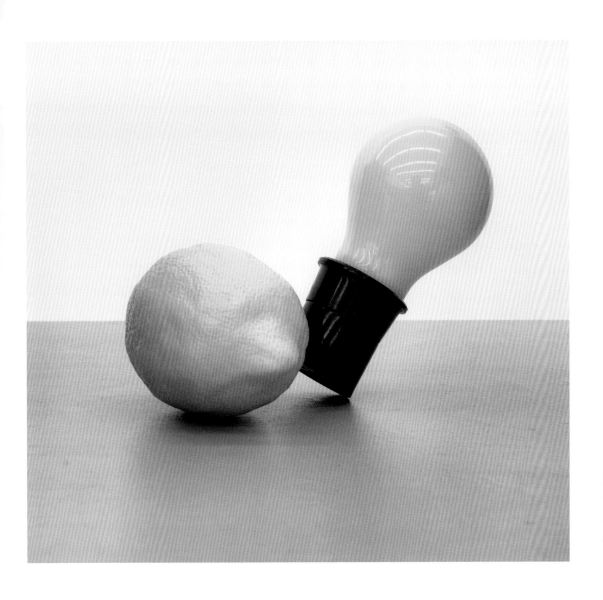

103
《卡布里电池》，1985 年
球泡灯和木箱子中的插座
8cm×11cm×6cm（3 ⅛ in×4 ⁵⁄₁₆ in×2 ⅜ in）
Nationalgalerie im Hamburger Bahnhof, Berlin

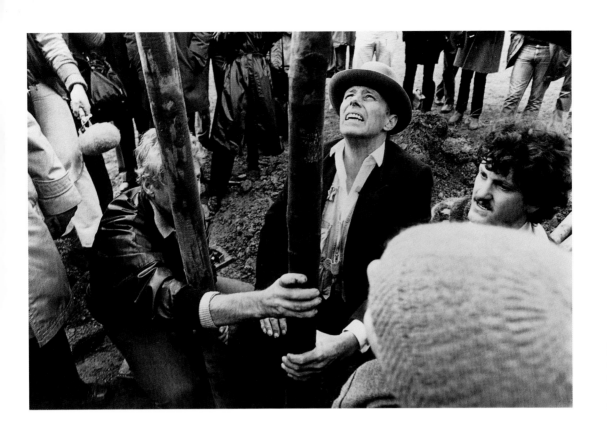

◄104
《7000 棵橡树》，1982 年
铅笔画
29.6cm×21cm （11 ⅝ in×8¼ in）
Staatliche Museen zu Berlin, Berlin

105
种植第一棵树，《7000 棵橡树》
"第七届卡塞尔文献展"，1982 年

133　生态活动家

106
叠放的石碑，"第七届卡塞尔文献展"，卡塞尔，
1982 年

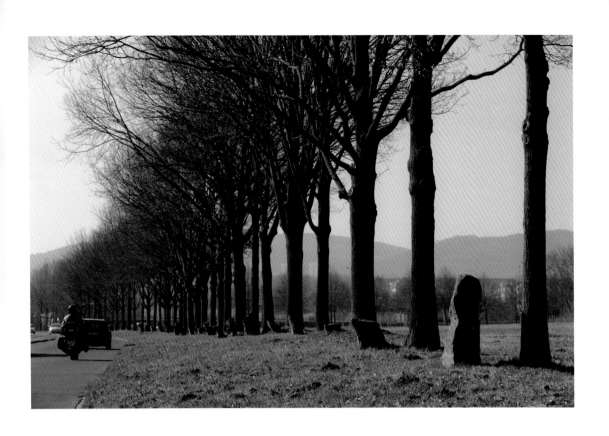

107
《7000 棵橡树》的一部分，30 年后，
2012 年 3 月 15 日

135　生态活动家

焦点 ⑩

20 世纪的尽头

在《7000棵橡树》公开发布会上，博伊斯发表了宣言："种植这些橡树是必要的，不仅在生态层面，可以说，也在物质与生态学层面上，提高了生态意识；并且在接下来的数年内不断提高这种意识，因为我们不会中断种植。"为了履行此项声明，1983年5月，博伊斯为展览"总体艺术作品的趋势——1800年后欧洲的乌托邦"（The Tendency Towards the Total Work of Art——European Utopias since 1800）捐献出他最后一个不朽的雕塑作品《20世纪的尽头》［The End of the Twentieth Century（Das Ende des 20. Jahrhunderts）］［图110］。作品总共有3种版本，通常被认为是《7000棵橡树》的补充。最初的版本由21根火山岩石碑以及各种各样的木块、楔形物、铁橇和一个木制运货板、一辆拖板车组成；第二个版本主要以44块石碑为特征；完成于1985年的第三个版本则由31块石碑组成。在展览之前，博伊斯在每块石碑上切割出一个圆塞。打磨了每一个塞子的表面之后，将它们重新塞进洞里，而每个洞也被打磨光滑并垫上黏土和毛毡。这些石碑被安排成不同的组合用作展览。《20世纪的尽头》可以理解为一部进行中的有预见性的作品，在博物馆的环境内，通过生态行动主义完成社会的全部改造。用博伊斯的话来说就是：

> 这是20世纪的尽头。在旧世界里，我铭刻下新世界的标记。看，那些塞子，它们

就像是来自石器时代的装置。我尽可能地将这些火山岩打磨成漏斗形，再将它们放回塞了毛毡和黏土的洞里，好让它们不会过多地感到伤痛并保持温暖。有些东西在这僵硬的团块中移动、爆发、生长——就如火山岩曾从地球的内部被挤出来那样。

博伊斯的最后时光都花费在《20世纪的尽头》这件作品上。《7000棵橡树》与大众见面后，1984年5月，他在意大利小镇博洛尼亚——那时已成为社会雕塑活动的一个非正式中心［图108］——周围种植了400棵土生树木和灌木，用这种方式庆祝自己63岁的生日。同年，受汉堡市政厅举办的"促进公共艺术竞赛"之邀，他提议第三次种植（包括立上石碑）以帮助一块有毒土地区域恢复生态（汉堡参议院因觉得缺乏艺术性而否决了这个创意）。博伊斯有生之年并没有见证他卡塞尔倡议的完美实现，但他去世之后，曾经资助过《7000棵橡树》的迪亚艺术基金会为了尊崇这位艺术家的号召，在1988年种植了一排5棵立有石碑的树，又在1995年种了第二排18棵树（两排树均

108 ▶
在"保护自然"（Difesa della Natura）研讨会上，1984 年 5 月 13 日
博洛尼亚（佩斯卡拉市），博伊斯在"种植天堂"（Piantagione Paradis）工作室前种下第一棵意大利橡树

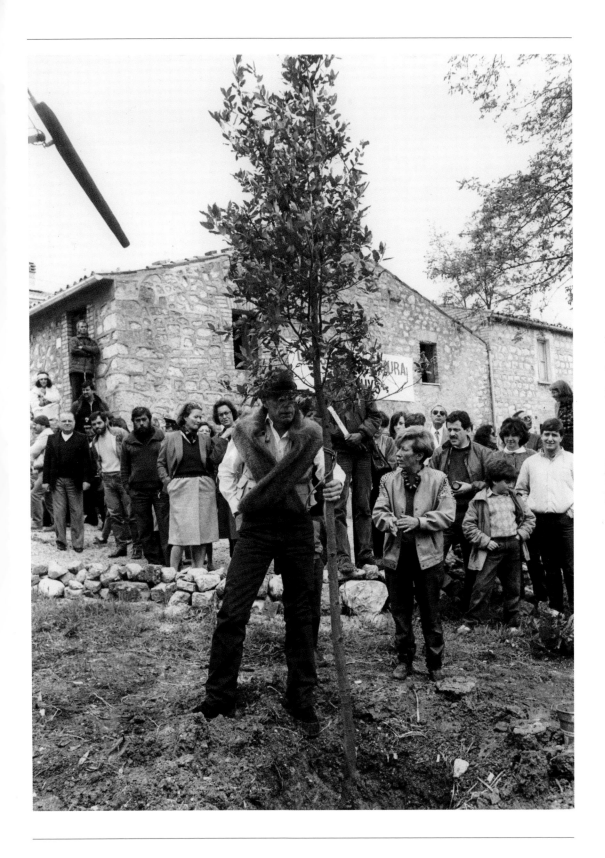

位于迪亚纽约办事处附近）［图109］。在博伊斯的激发下，明尼阿波利斯沃克艺术中心的赞助馆长托德·巴克利（Todd Bockley，1959—　）与明尼苏达州北部卡斯湖畔的奥吉布瓦（Ojibwe）原住民社区一同于1997年夏在整个村子里种植了1034棵幼苗。巴克利还组织明尼阿波利斯姐妹城市圣保罗（St Paul）一所学校的老师和学生在附近种植树木，并在明尼阿波利斯市民雕塑公园内种植了一棵安放了石碑的树。2000年，第三个位于美国的约瑟夫·博伊斯种植合作项目，是在巴尔的摩公共绿地上种植了100棵树，且在马里兰州立大学（UMBC）的校园里种植了30棵树并有石碑。21个社区的市民组织赞助了此次活动，并由马里兰州立大学艺术博物馆与当地社区团体和学校进行合作。为了映射"卡塞尔的艺术精神"，约瑟夫·博伊斯种植合作项目希望最终可以在巴尔的摩种植1000棵到7000棵树木，并立上石碑。艺术家希瑟·阿克罗伊德（Heather Ackroyd）与丹·哈维（Dan Harvey）在2007年通过收集卡塞尔橡树的橡子并成功培育250棵幼苗向博伊斯表达了敬意。在伦敦，250棵苗壮成长的树木在英国皇家美术学院（Royal Academy）（2010年）进行展出后，又被2012年南岸文化中心（Southbank Centre）全球庆典陈列。教育家们也受到《7000棵橡树》的启发。2011年，位于澳大利亚悉尼的沃拉拉（Woollahra）市政府用博伊斯项目的内容制作了一份"给老师和学生的学习资料"。"珍贵的资源：一个环境雕塑资源包"，以《7000棵橡树》作为"环境雕塑的"典例，教导儿童们获知他们自身是如何与地球的健康息息相关的。为了学习博伊斯，在没有国家批准和机构赞助的情况下，爱尔兰

的环保活动家们在位于爱尔兰中心地带的乌斯尼奇山上种植了7000棵橡树苗。如博伊斯所愿，他的愿景持续地激励着人们投入行动；而世界也因此成为一个更美好的地方。

109
《7000 棵橡树》
在迪亚艺术基金会庆典活动上种植树木，纽约，
1995 年 5 月 8 日

110 ▶
《20 世纪的尽头》，1983—1985 年
火山岩，黏土和毛毡
48cm×150cm×48cm （18 ⅞ in×59 in×18 ⅞ in）
Bayerische Staatsgemäldesammlungen, Munich

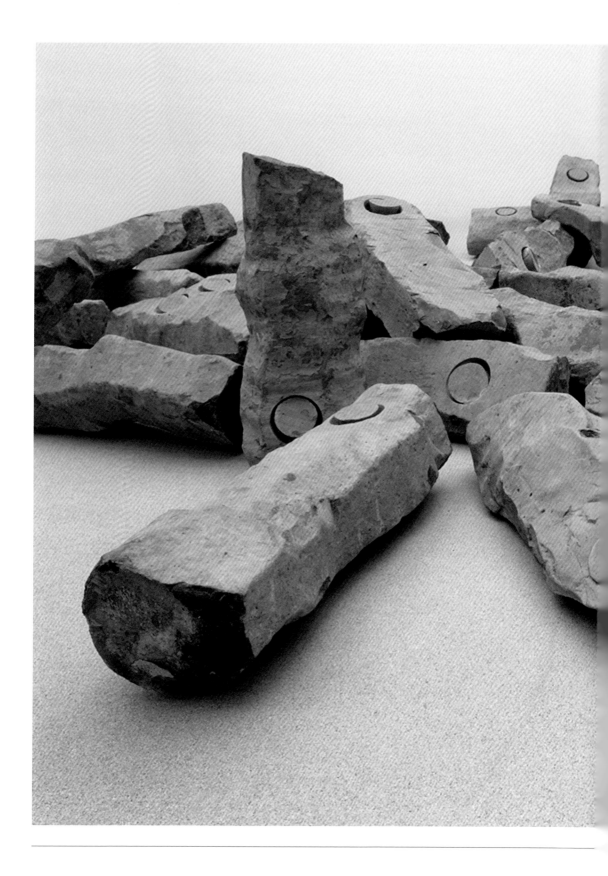

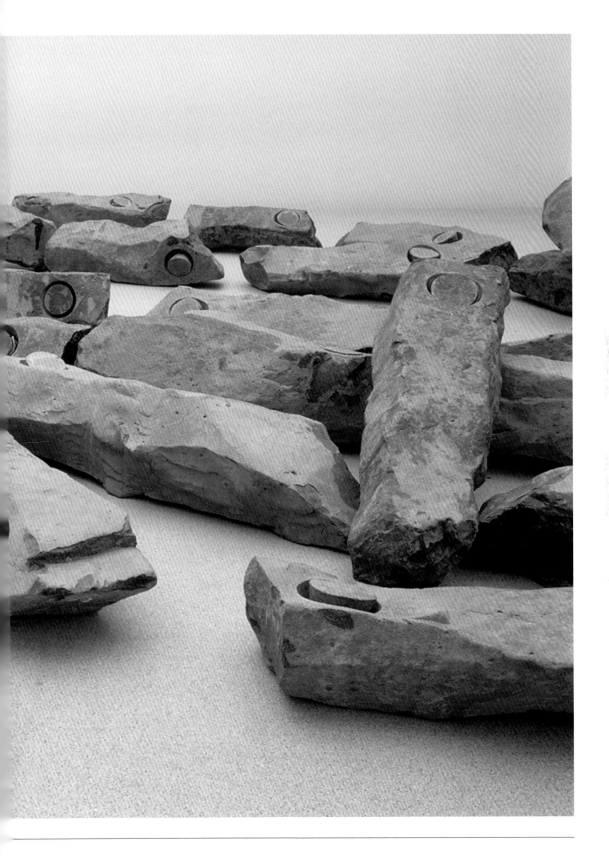

年 表

1921年

5月12日，约瑟夫·博伊斯生于德国克雷菲尔德。9月，博伊斯的双亲约瑟夫·雅克布（Joseph Jakob）与乔安娜·玛格丽塔（Johanna Margarita）搬去荷兰边境的克累弗。

1933年

德国国家社会主义工人党（The National Socialist German Workers' Party，又译为德国民族社会主义工人党，纳粹党，简称NSDAP）上台。

1939年

8月23日，德国与苏联签订互不侵犯条约。9月1日，两国侵略波兰。英国与法国向德国宣战。

1940年

博伊斯自愿加入德国武装部队，德国国防军（Wehrmacht）。

1941年

6月22日德军向苏联宣战。

1944年

3月16日，在克里米亚（Crimea）服役期间，博伊斯于一次飞机撞击事件中受重伤。

1945年

5月7日，德国正式投降。8月5日博伊斯回到离克累弗不远处的林登（Rindern），他父母当时的居住地。

1947年

博伊斯开始自己一生对鲁道夫·施泰纳人智学活动的探究。4月1日，他进入杜塞尔多夫艺术学院，跟随埃瓦尔德·马塔雷学习雕塑。

1951年

博伊斯完成了学业，并且开始接受创作的委托任务。

1958年

3月15日，在纪念纳粹奥斯维辛集中营的国际比赛中，博伊斯投递了一份不太成功的提案。

1959年

9月19日，博伊斯与伊娃·汪姆芭（Eva Wurm-bach）结婚。

1961年

11月1日，博伊斯被任命为杜塞尔多夫艺术学院纪念性雕塑系（Monumental Sculpture）教授。

1962年

博伊斯被激浪派艺术家白南准介绍给乔治·马修纳斯。

1964年

6月27日至10月7日，博伊斯在"第三届卡塞尔文献展"展出了一系列绘画和雕塑作品。7月20日，在亚琛表演了"行动/宣传煽动/取消拼贴/偶发艺术/事件/反艺术/l' Autrisme/整体艺术/新艺术节上的退潮"行为艺术。
11月1日，他在柏林雷纳·布洛克画廊表演了《首领——激浪派赞歌》行为艺术。
12月11日，《马塞尔·杜尚的沉默被高估了》在德国第二电视台杜塞尔多夫演播室现场直播。

1965年

博伊斯在杜塞尔多夫的施梅拉画廊举办了素描与水彩画展，也在那里表演了《如何向一只死兔子解释图画》。

1966年

7月28日，博伊斯在杜塞尔多夫艺术研究院表演了行为艺术《三角钢琴之均质的渗透》。

1967年

6月22日，德国学生党（German Student Party）在杜塞尔多夫艺术学院举办成立会。11月，博伊斯将组织更名为"激浪派西区"。

1968年

11月24日，9位同事上书"质疑声明"，抗议博伊斯在杜塞尔多夫艺术学院进行活动。

1969年

2月27日，博伊斯与汉宁·克里斯提扬森在柏林艺术学院表演行为艺术《Grand Pianojom，我想让你自由》。

5月5日至7日，博伊斯与学生和激浪派西区在杜塞尔多夫艺术学院合作运行"自由学院"。警察将他们逐出，学院关闭。

5月9日至28日，博伊斯在法兰克福德国美术学院表演行为艺术《泰特斯·安德洛尼克斯，在陶里斯的伊菲格涅亚》。

1970年

左翼精神在德国扩大。3月2日，博伊斯成立"不投票者"（Non-Voters）组织——"自由公民投票"（Free Referendum）。

4月24日，索赫（Sröher）家族收藏（现今以博伊斯部分作品闻名）在达姆施塔特黑森州立博物馆（Hessisches Landesmuseum，Darmstadt）展出。

1971年

"公民投票直接民主组织"（自由人民倡议）（Free People's initiative）于6月1日成立，办公地点设在杜塞尔多夫中心。

11月14日，博伊斯组织了行为艺术《反对党派独裁》（Overcome the Party Dictatorship）。

1972年

10月13日，博伊斯被逐出杜塞尔多夫艺术学院，他的教授席位也被革除。

1973年

1月13日至2月16日，"博伊斯绘画作品，1947至1972年"回顾展在纽约罗纳德·费尔德曼画廊展出（Ronald Feldman Fine Arts gallery）。

1974年

5月，在雷纳·布洛克画廊表演行为艺术《我喜欢美国，美国也喜欢我》。

1975年

5月，博伊斯得了心脏病，这一年他都在休养。

1976年

7月18日至10月10日，博伊斯的《电车站》（Tram Stop）在第27届威尼斯双年展展出。

1977年

6月24日至10月2日"第六届卡塞尔文献展"期间，博伊斯组织了行为艺术：《自由国际大学创造力和跨学科研究促进会的100天》和《车间里的蜂蜜泵》。

1978年

4月7日，博伊斯被杜塞尔多夫艺术学院辞退的事情被平反。

1979年

11月2日，博伊斯一生最重要的回顾展，由卡罗琳·蒂斯德尔策划，在所罗门·R.古根海姆博物馆展出。

1980年

1月11至12日，博伊斯参加了德国绿党的成立。

1981年

11月10日，博伊斯向"第七届卡塞尔文献展"递交了《7000棵橡树》计划。

1982年

6月，在苏联与北美公约组织关系紧张之时，博伊斯参与了50万人规模的和平游行，反对美国总统里根访问西德。

9月19日，博伊斯在"第七届卡塞尔文献展"开始施行《7000棵橡树》种植计划。

1983年

一系列致敬博伊斯的展览在西德、瑞士、奥地利、法国、英国、美国、挪威和爱尔兰举办。

1984年

5月11日，博伊斯在意大利博洛尼亚开始种植400棵本地树木和灌木。

1985年

11月20日，博伊斯在慕尼黑市立剧院（Kam-merspiele Munich）举办的相关研讨会上，发表演讲《谈论自己的国家》（*Talking About One's Own Country*）。他谈及社会雕塑的概念、生态行动的重要和迫切需要建立创意自由作为我们社会生活的基础。

1986年

1月12日，杜伊斯堡颁给博伊斯"威廉·伦布鲁克奖"（Wilhelm Lehmbruck Prize）

1月23日，博伊斯因心脏病离世。

扩展阅读

Marion Ackermann and Isabelle Malz (eds), *Joseph Beuys: Parallel Processes* (Munich, 2010)

Götz Adriani, Winfried Konnertz and Karin Thomas *(eds)*, *Joseph Beuys: Life and Works* (Woodbury, NY, 1979)

Stephanie Barron and Sabine Eckmann (eds), *Art of Two Germanys: Cold War Cultures* (New York and London, 2009)

Marckus Brüderlin and Ulrike Groos (eds), *Rudolf Steiner and Contemporary Art* (Berlin, 2010)

Peter Chametsky, *Objects as History in Twentieth-Century Art: Bechmann to Beuys* (Berkeley, CA, 2010)

Hal Foster *et al.*, *Art since 1900: Modernism, Anti-Modernism, Post-Modernism* (New York, 2011)

Eckhart Gillen (ed.), German Art from Beckman to Richter: Images of a Divided Country (Cologne, 1997)

Tony Godfrey, *Conceptual Art* (London, 1998)

Jennifer A. González (ed.), *Subject to Display* (Cambridge, MA, 2008)

Hannah Higgins, *Fluxus Experience* (Berkeley, CA, 2002)

Alison Holland (ed.), *Joseph Beuys and Rudolf Steiner: Imagination, Inspiration, Intuition* (Melbourne, 2007)

Ruth Kinna, *A Continuum Companion to Anarchism* (London, 2012)

Carlin Kuoni (ed.), *Joseph Beuys in America* (New York, 1990)

Gustav Landauer, *Revolution and Other Writings: A Political Reader*, Gabriel Kuhn, trans. and ed., preface by Richard Day (Oakland, CA, 2010)

Patricia Leighten, *The Liberation of Painting: Modernism and Anarchism in Avant-Guerre Paris* (Chicago, 2013)

Claudia Mesch and Violoa Miheley (eds), *Joseph Beuys: The Reader* (Cambridge, MA, 2007)

Francis M. Naumann, Marcel Duchamp: *The Art of Making* Art in the Age of Mechanical Reproduction (New York, 1999)

Andreas Quermann, '*Demokratie ist lustig': der politische Künstler Joseph Beuys* (Berlin, 2006)

Gene Ray (ed.), *Joseph Beuys: Mapping the Legacy* (New York, 2001)

Mark Rosenthal, *Joseph Beuys: Actions, Vitrines, Environments* (Houston, 2004)

Jörg Schellmann (ed.), *Joseph Beuys, the Multiples: Catalogue Raisonné of Multiples and Prints* (New York, 1997)

Rudolf Steiner, *Bees* (Barrington, MA, 1998) [with an afterword by David Adams, 'From Queen Bee to Social Sculpture']

Caroline Tisdall, *Joseph Beuys* (London, 1979)

Wilfred Wigand *et al.*, *In Memorium Joseph Beuys: Obituaries, Essays, Speeches* (Bonn, 1986)

图片版权

作品列表